曲詞雙絕

胡文森作品研究

黃志華 著

三聯書店（香港）有限公司

目錄

記父親二三事

跟黃志華先生之前並不認識，直至 2007 年初黃先生在《信報》發表了一篇題為〈一花獨香、眾花凋零〉的文章，慨嘆今人對粵曲粵劇的撰寫人，只認識唐滌生一家，其餘在五十年代赫赫有名的「曲王」吳一嘯、「曲帝」胡文森和眾多樂壇的前輩大都茫然不曉。我的老同窗「香港蘭亭學會」幹事陳琪丰恰巧拜讀了這篇文章，認出我父親的照片，轉折找到了黃先生，介紹給我成為朋友。一次碰面時黃先生透露正在給先父做研究，獲香港藝術發展局資助出版一書，我十分感動，一直期待它的面世。本月黃先生送來了書稿，看罷回想起一些童年舊事和母親的敘述，故在這裡不厭繁瑣記錄一下。

祖父的元配和繼室共生了十二個兒女，我父親是長子，排行第四，為元配所出。父親在生時跟祖母和幾位叔叔同住在西環堅尼地城學士臺一棟舊房子的二樓，四個小室，一個家庭分派一間，浴室和廚房則共同使用。我家人口眾多，五個孩子男女交叉排列，首尾都是男生。男的屬「應」字輩，分別取名剛、毅、勤；女的無族譜依歸，用上了「婉」字，取名嫻、媚。為了減輕負擔，婉嫻長期住在姑母陳皮梅（胡淑英）在北角渣華道的公寓，其餘六人擠在大約十平米的房間裡。房間僅能容納兩張床，兩個小衣櫥和一張工作桌子。家裡地方狹窄，人多聲雜，故唱片公司會為父親在酒店訂下長房以便寫作，看似十分禮待，其實也有現實的考量在內。

父親工作經常通宵達旦、廢寢忘餐，與我們相處的時間很少。他一生勞累，要維持七口的生活，只得十分辛勤地工作。黃先生估計先父作品超過三百首，相信他之所以如此多產，一方面是個人對音樂有濃厚的興趣，

一方面也離不開生活逼迫，需要多賺點錢。父親不知是否為了獲取靈感，抽煙頗為厲害，加上晝夜顛倒，工作量大，健康受到很大的損害，結果英年早逝。

家母叫陳梅芳，仍然健在，今年接近九十歲了。母親年輕時念過聖保祿英文中學，取洋名 Rosaline，在當時頗為西化。父親原是母親的鄰居，住在灣仔海旁，近水樓台，每天借故造訪，漸漸稔熟起來。父母感情很好，母親經常隨父親出埠或到歌壇探班，母親提及在上環「添男茶樓」和廣州「愛群酒店」的歌壇出入較多。藝術工作者並無固定收入，生活頗為拮据，母親因此很反對我們接觸音樂，結果子女五人沒有一個秉承父業。婉嫻習唱粵曲（藝名「藝笙」），是很後期的活動，母親已不作監管了。

父親去世時我才八歲，給我留下的印象十分模糊。記得有一天，我下課在家正在無聊，父親見我一個人可憐兮兮的，拖了去吃西餐。我吃得津津有味，發覺父親並沒怎麼進食，當時不以為意，後來從母親處知道，每逢外出吃飯，父親都是淺嚐即止，把食物全留給孩子們，才恍然大悟以我們的經濟條件，他是捨不得吃！到了自己當上了父親，對這種心情有更深刻的體會。

父親有專用個人稿箋，去世後家裡還剩十來疊，我們拿來作草稿紙和圖畫紙，一直在手邊二十多年，後來所餘無幾才懂得收藏起來。小時候家裡還存有不少父親的手稿，每份對摺齊整地用橡皮圈一疊疊紮起來，存放在跟水果販要回來的箱子裡，很可惜後來在搬家時慢慢丟失了。父親的遺物還有一長方石章，楷書刻上朱文「胡文森」三個字，初中時我少不更事，把它磨平改刻了方閒章，原章刻字只留在蓋過的書本上。我很遺憾不懂得珍惜先人的遺物，幸好香港中央圖書館還存有他的手稿四十多首，給歷史保留了點見證。

閱讀黃先生的文章，猶如翻開一本家庭老照片集，父親的事跡躍然紙上，父親的作品洋洋大觀。黃先生對作品的旋律和曲辭有精闢入裡的見解，對曲目的日期出處，櫛比鱗次，下了不少工夫。我家上下都很敬佩黃先生，花了那麼大的精力去研究今天社會認為是小眾興趣的題目。這份研究，熱情而專業，讓志同道合者得到更多粵曲研究的資料，讓我輩後人得以重溫先人的韻事。

胡應勤

2008 年 6 月 19 日

引言

　　認識一個人，總有一個由淺入深的過程。筆者對胡文森這位粵語音樂文化奇才的認識，亦是這樣。從八十年代初至末，筆者一直從事香港中文流行歌曲評論工作，那時偶然會見到一些粵語流行老歌，作詞者是胡文森。當時對於這個名字，能想起多一點的，就是他是來自粵曲界的，卻毫不知其為「奇才」。其後，1990年底，第十三屆亞洲藝術節舉行了一系列名為「粵歌雅詞六十年」的節目活動，有系統地介紹了四、五十年代香港三位粵曲撰曲名家：王心帆、吳一嘯和胡文森。通過這次節目活動，筆者對胡文森的認識是大大加深了，至少知道他原來有「曲帝」的美譽。

　　到了九十年代末，為了撰寫《早期香港粵語流行曲（1950-1974）》這本書，又很着力的找尋了好些胡文森的生平資料，奈何條件所限，對所得的很感不足。其後，到了2004年9月，香港中央圖書館舉行「管色清商——香港音樂文獻徵集藏品展」，在展覽裡見到好些老一輩粵曲撰曲家的手稿，經當時的藝術資源中心館長鄭學仁先生介紹，才知道香港中央圖書館藏有四五十份胡文森手稿，實在是很珍貴的文獻。

　　至2005年尾，筆者開始萌生決心，要好好的找機會去全面研究一下胡文森的作品，包括有系統地整理他的手稿，寫一個力求詳盡的生平小傳。這當中的目的，其一是為了讓自己可以更深入地了解早期香港粵語流行曲的狀況，其二就是眼見香港老一輩的粵曲撰曲人的作品與生平，向來都缺乏整理，只有一兩位名字最響噹噹的如唐滌生、王心帆，資料較豐富和齊備，於是筆者這粵曲行外人，不辭淺薄，順便為保存香港粵曲文化盡點綿力。

這項計劃喜獲香港中央圖書館和香港藝術發展局的鼎力支持，前者代筆者洽談了版權的事宜，後者以財力資助研究和出版，非常感激！經過半年多的努力，做出了小小成績，而對胡文森的創作成就，是更了解和佩服，真是非「奇才」二字莫能貼切地稱呼他。事實上，通過今次的研究，發覺胡文森不僅是粵曲曲詞寫得出色，他寫的音樂旋律，優秀的也很多（因而筆者是次不自覺的把研究重點放在他的旋律創作方面），而以當年的水平，他創作的電影音樂、填的粵語流行曲詞，都絕對是一時之翹楚。不過，只恨自己才識粗疏，加上時間有限，這次研究的結果其實有很多不足，只能算是拋磚引玉，讓大家初步認識到這位「奇才」的多方面才華，期待以後能有專家作更深入的探討。正由於想拋磚引玉，所以書裡盡量羅列筆者見過的胡文森作品的資訊，俾方便後人研究。

要感謝簡慕嫻女士和三聯書店的編輯陳靜雯小姐，二人對拙書稿都給了很多很有益的意見。

今年適逢胡文森逝世四十五周年，謹以此書向胡前輩致以最深的敬意！並謝謝其後人的幫忙，使本書的許多細節豐富不少！

第一章

胡文森小傳

胡文森[1]，著名粵曲作曲及撰詞家，有「曲帝」的美譽。生於 1911 年 4 月 17 日（農曆辛亥年三月十九日），順德大良人。戰前即已婚，其妻子估計生於 1920 年[2]。曾在英文書院唸書[3]，年輕時當過教師[4]。胡文森的父親是典型的書塾老師，因此他從父親處所得的國學修養十分豐富。有關胡文森的國學修養，我們可在麗聲唱片出版的一張粵曲唱片《香草美人》[5]（芳艷芬、任劍輝合唱）得到印證，該唱片曲詞紙上有胡文森寫的序言：「女媧遺石，日久通靈，自愧遺才，時興怨艾，警幻仙錄為神瑛侍者，憫靈河之岸，絳珠仙草之將枯，朝夕臨之以灌溉，枯草幸獲重生，遂惹下一段塵緣，同謫凡間，清還淚債，香草美人，情感幻石，是幻歟，抑是真歟」。觀此序言之行文，即可見胡文森國學修養之深。事實上，他十分喜歡看書。

胡文森兩位姐姐，在 1930 年代是著名的粵劇藝人，藝名陳皮梅（原名胡淑英）、陳皮鴨（原名胡淑賢）。陳皮梅更曾拜過薛覺先為師，獲譽為「女薛覺先」，而陳皮鴨也一直在粵劇界獻藝，演丑生，走馬師曾路線，獲譽為「女馬師曾」，陳皮鴨之夫婿是廣州音樂名家羅寶瑩。有此家學淵源，所以胡文森很早就懂得粵曲粵樂，唱得一兩句[6]，並學習小提琴（也會玩二胡，但相比起來，小提琴玩得較多[7]），造詣甚佳，對拍和之事甚在行，只是未足以當粵劇樂隊的頭架[8]。又因為有國學基礎，遂興致勃勃嘗試撰曲，不久，便無師自通寫出似模似樣的曲詞，交予歌伶試唱，其後技巧愈來愈純熟，邀他寫曲的歌伶漸多，再過一段日子，更獲唱片界注意而聘他撰寫唱片曲[9]。

現時有年份可考的胡文森粵曲曲詞作品，最早乃 1935 年寫給小明星演唱的《夜半歌聲》[10]。此曲曲詞開端調寄《平湖秋月》，起句「蟾華到中秋份外明，柳絲向榮……」曾受議論，認為秋景與春景同見，不大妥當[11]。但

曲帝胡文森。

無論如何，這作品成了小明星的名曲，傳唱不息。小明星在 1942 年 8 月 24 日（農曆七月十三日）去世後，在悼念小明星的粵曲作品裡，有一首《星隕五羊城》，開始的一段就是把胡文森這《夜半歌聲》的整段《平湖秋月》唱詞搬過去，以引起聽者對小明星的印象和思念。

胡文森一生所寫粵曲無數，粗略估計，應在二百首以上，但皆以歌壇粵曲及唱片曲為主，後期也有寫電影用的及電台用的粵曲，但從未寫過在舞台上演出的粵劇劇本[12]。五十年代初，他曾是幸運唱片公司的撰曲主任，也儼然成為該公司的「御用」撰曲家，今存幸運唱片公司的唱片，過半數是胡文森的作品。胡氏的粵曲名作，不能勝數，而據知，他是率先用中詞填入西洋小曲的粵曲撰詞人[13]。胡文森非常愛看西片[14]，並且不時以西片故事移植到粵曲中去，如徐柳仙的名曲《魂斷藍橋》，便是據同名西片故事所創作，還把該西片的插曲《Auld Lang Syne》填詞，用於這支粵曲。據黎紫君生前所指出，胡文森的一闋粵曲《魂歸離恨天》（現存有的錄音是女薛覺先、上海妹合唱的版本），則是從荷里活於 1939 年拍的同名

徐柳仙的《魂斷藍橋》。

著名電影移植過來的,該影片由羅蘭士・奧莉花、瑪莉・奧勃朗合演,是由名著《咆哮山莊》改編的 [15]。其實,在黎紫君所撰的胡文森小傳,也有說到他:「喜閱西片,以能啟迪思潮,且插曲不乏佳作,堪為小曲之需,自可因利乘便。」

胡文森所寫之粵曲,並非全是郎情妾意,亦有慷慨激昂、諷刺時弊之作,如徐柳仙唱的抗戰粵曲《血債何時了》,小明星唱的抗戰粵曲《人類公敵》,又或靚次伯、羅麗娟合唱的,寫文天祥一心報國的《忠義撼山河》,又或是梁無相、梁無色合唱的,諷刺貪官的《介之推》等,都是很有特色之作。

除了撰寫粵曲,胡文森為香港的電影貢獻亦良多。早在上世紀三十年代後期,便開始為電影寫插曲,第一首插曲估計是為喜劇《金屋十二釵》寫的,該片首映日期是 1937 年 1 月 14 日。戰後,電影公司找他寫插曲或負責配樂者日多,其中不少粵劇電影,他更負責撰寫主題曲曲詞、配樂,以至編劇,從現有資料可見,他參予的電影超過一百二十部。其最後遺作

是 1964 年 6 月 10 日首映的《密碼間諜戰》，他任「撰曲」，影片上映時，他去世已幾近半年。由於胡文森多才多藝，在好些電影裡，他會親自當音樂員，而在《富貴似浮雲》（1955 年 5 月 19 日首映）裡，他還當西樂領班，同一影片的中樂領班是盧家熾。

胡文森所創作的電影歌曲，最值得稱道的是《蝴蝶夫人》（黃岱導演，張瑛、梅綺合演，1948 年 9 月 30 日首映，為香港第一部三十五毫米彩色電影）裡的兩首插曲《載歌載舞》和《燕歸來》，兩首歌曲都是由「曲王」吳一嘯先寫詞，再由胡文森譜上曲調。「曲王」與「曲帝」攜手合作寫歌，是很罕見的事情，而這兩首作品，竟然都能廣為流傳！《載歌載舞》這首歌，粵樂界曾把它改名為《南洋小姐》，錄成純音樂唱片，屬「跳舞音樂」，演奏者為呂文成（高胡）、梁以忠（三絃）、林浩然（鋼琴）等，據稱曾風行一時。後來《載歌載舞》給另填上歌詞，取名《賭仔自嘆》，給鄭君綿唱成了粵語流行曲的經典。《燕歸來》則成為粵曲裡常拿來填詞的小曲，並有《三疊愁》的別名，近年高胡演奏家余其偉把《三疊愁》與王粵生寫的《絲絲淚》（可能因為兩首曲子都是以乙反調寫成的）串在一起，成為經常演奏的曲目。

此外，由胡文森填詞的電影插曲《飛哥跌落坑渠》（電影《兩傻遊地獄》的插曲，於 1958 年 9 月 3 日首映）、《詐肚痛》（電影《分期付款娶老婆》插曲，於 1961 年 4 月 27 日首映），也流傳久遠，即使到了新世紀的今天，年輕一代亦往往會聽過這兩首歌曲名字。

在伶影二界，胡文森的名字都是如雷貫耳。據幸運唱片公司負責人伍連昌的憶述，當年唱片公司會為胡文森在位於新界的酒店訂下房間，讓他在那裡專心撰曲，於此可見胡氏受唱片公司的器重、尊敬與優待。

作家吳其敏當年曾有短文記述胡文森為伶影界中人「爭奪」的趣事 [16]：

「李燕屏在歌國中，以兼擅表情出眾、遇歌意之富香艷內容，或與男人對唱，而為打情罵俏者，尤曲盡騷情魅趣，博人掌聲。昨天李約胡文森度曲，黃岱亦欲挽胡渡海配樂拍戲，兩人在大酒店中，展開一幕胡文森的爭奪戰。李七彩錦衲，七彩頭巾，海虎褸下露出一對西裝褲管，舉步搖搖，而寶紅琉璃珥，白水晶髮結，尤多添幾分顏色，一杯相對，黃岱只好撤兵。」於此可補一筆，當時粵曲撰曲行家有一個用以碰頭聚首的常駐地點：彌敦酒店的 401 號房，胡文森經常在這個長開給他們的房間出現。

五十年代開始，唱片公司開始有意識地推出粵語流行曲，胡文森躬逢其會，也創作了一大批，有些純為唱片所寫的，有些則是電影歌變為粵語流行歌曲。在這個領域，較為人熟悉的是他填詞，鄭君綿主唱的《扮靚仔》，而胡文森一手包辦詞曲的《秋月》，由芳艷芬灌唱後，流傳也很廣，七十年代有鄭少秋重唱，2000 年後亦有鄭錦昌重新灌唱。值得一提，在芳艷芬灌唱的《秋月》版本裡，歌曲引子中的小提琴旋律，是由胡文森親自拉的。《扮靚仔》與《秋月》，一鬼馬通俗一文雅，就如後來許冠傑的《鬼馬雙星》與《雙星情歌》那般，卻先行了二十多年。再說，胡文森在五十年代，創作力也很強，現在能搜羅得到由他包辦詞曲並以流行曲風格寫成的作品（以粵曲風格寫成的數量就更多了），就有七首之多，可能是當時數量之冠！

雖然胡文森一生創作成果豐盛，也曾主理過歌壇（先是香港淪陷後在廣州，及在香港光復初期，中環先施公司的天台），但收入很不穩定，是所謂的三更窮五更富，家計維持不易，是以其次女曾長年在陳皮梅的家中生活。據胡文森的幼子回憶，小時候曾想學琵琶，但其母不允許！抗戰期間，胡文森一家曾居澳門、廣州兩地，戰後曾在西環學士台居住了多年。由於家居環境不算寬敞，胡文森很少在家中練習樂器。

胡文森曾為多部電影配樂，《血染杜鵑紅》
是其中之一。

　　長年為伶影二界的曲詞創作付出緊張而過量的腦力勞動，胡文森患上
了肝病，不時復發。1963 年末，胡因肝病再次復發，需要住院，於同年
12 月 14 日（農曆癸卯年十月廿九日）晚，終告不治，病逝於瑪麗醫院，
只五十二歲多的壯年，便離開人間。遺下三子二女。由於太太及子女對戲
曲與音樂的興趣不大，所以胡氏去世後，手稿的散佚是不少的。

　　在 1963 年 12 月 16 日的《華僑日報》娛樂版，報導了胡文森去世的
消息，標題為：

　　「《柳絲向榮》作曲者

　　胡文森肝病逝世

　　扭臟扭腸生前灌輸曲藝界

　　推心瀝血死後空餘幾首歌」

至於內文，則對胡文森的生平有如下的簡短回顧：

「胡文森生平致力編撰曲詞工作，尤精於中西樂譜，其成名傑作很多，例如小明星的《風流夢》和《夜半歌聲》，紅線女之《佛前燈照狀元紅》及芳艷芬、任劍輝合唱之《紅菱血》及《香銷十二美人樓》等撰片（疑為手民之誤，估計是「唱片」）名曲，都出自胡氏撰作。年前因積勞成疾，最近肝病復發，在極度治理下卒告不治，伶影友好界聞耗，咸表惋惜。

胡氏為人豪放，不事積蓄，目前環境平常，遺孤有三子兩女，由於他平素與伶影界人緣甚好，預料屆時臨場執紼者，大不乏人。」

1990 年，報界名宿黎紫君，為了第十三屆亞洲藝術節所需，曾為胡文森撰寫小傳如下：

「曲藝界奇人胡文森，順德大良人。父為典型塾師，以故所獲國學甚豐，兼習洋文。性耽樂曲，執教鞭外，燕居唯樂曲是務。以時代趨新，銳意研習梵鈴，更刻苦追求撰曲之道。喜閱西片，以能啟迪思潮，且插曲不乏佳作，堪為小曲之需，自可因利乘便。又以個性富革命性，作品中遂有多借古喻今，為吐不平之氣。此類新意粵曲，不期為知音所接受，所灌唱片曲作，乃多現實品質。而電影方面，插曲亦多，堪與吳一嘯媲美。人但知胡氏撰樂曲，固不知彼為藝壇世家。兩姊陳皮鴨、陳皮梅，昔嘗享譽全女班，邇年陳皮鴨已逝，陳皮梅旅居美國，餘各妹亦故。婦陳氏女，美而賢，育三子二女，僅一女藝笙能歌平喉，為業餘佼佼者。胡氏一九六三年赴修文之召，年五十三。」

1. 有關小傳撰寫的說明：

 胡文森生平的資料，向來不多，筆者做本研究期間，雖曾與胡文森的兒女聯繫過，但他們表示其父去世時年紀尚小，對父親的記憶非常模糊，未能告訴我太多有用的資料，甚至是照片，亦只存稿紙上所見到的那一幀。仍健在的胡老太，年

事甚高，對過去的記憶已很模糊。另一方面，胡文森去世至今，也逾四十年，他生前的同業友好，健在的已沒幾個，研究者能想起的，唯有小燕飛，卻也年事甚高，且遠在美國紐約，鞭長莫及。所以，竟不可能多找得一點有關胡文森的第一手生平資料，研究者實在感到有點無奈。

因此，這裡所寫的胡文森小傳，是研究者努力從胡氏家人的瑣碎回憶、近人的筆記、口述，以及筆者自己所搜集得的胡文森作品綜合整理而成，期望能盡量展現胡文森多才多藝的一生。

2. 據胡文森家人口述。

3. 據小明星的研究者黎佩娟小姐所述，但她已不能肯定胡文森就讀的英文書院是育才還是華仁。

4. 據胡文森家人口述。

5. 此唱片曲詞資料為香港電影資料館所藏。

6. 據王心帆的《星韻心曲》所說：「吳一嘯寫得亦唱得，但不擅音樂。胡文森寫得，唱則平平，但擅長音樂。」見該書頁 179。明報周刊 2006 年 7 月初版。

7. 據胡文森家人口述。

8. 據幸運唱片公司負責人伍連昌所述。而黎田所著的《粵曲名伶小明星》（廣東人民出版社 2006 年 11 月初版），頁 45 中有云：「為小明星撰寫過不少唱片曲的著名撰曲家吳一嘯與胡文森，兩人各有特長，一個精於唱功，一個精於拍和。小明星在度曲過程中遇到難題時，常常向他們請教，他們也非常樂意指點小明星。」

9. 整段資料主要根據《靳夢萍粵藝談奇說趣》一書裡有關胡文森的內容綜合改寫而成。見該書 84、85、90、91 等頁。星島出版社印行，1998 年 6 月初版。

10. 見《星韻心曲》的附錄的「小明星年譜」，頁 267。明報周刊 2006 年 7 月初版。

11. 據撰曲家王君如所述。

12. 據幸運唱片公司負責人伍連昌所述。

13. 據黎佩娟所述。

14. 據胡文森家人口述。

15. 引自拙著《早期香港粵語流行曲 1950-1974》，頁 145。三聯書店 2000 年 5 月初版。而最初是聽黎紫君在一次講座上說的，那是 1990 年 10 月 13 日《粵歌雅詞六十年》系列講座之一「電影・人生・詞曲——胡文森曲藝的蹊徑」，屬第十三屆亞洲藝術節的活動。

16. 《吳其敏文集》，頁 337。文壇出版社，2001 年 12 月 31 日出版。

第二章

旋律創作初探

本章，將集中研究和探討胡文森在旋律創作方面的成就。

過去，人們提起胡文森，第一件事想起的是粵曲撰曲大家，第二件想起的則是粵語流行曲歌詞的寫作能手，卻很少談及他的音樂旋律創作，其實，他在這方面的表現非常不俗。

在今次的研究裡，筆者蒐集得由胡文森創作的旋律，共有三十一首。這肯定並非胡氏旋律創作的全部，散佚的應不少。事實上，不少他為電影創作的歌曲，雖有紀錄可查，卻沒法找到具體曲詞，原因是電影菲林不存，亦找不到有關的文字記載。可是，單看這三十一首胡文森的旋律創作，已極堪欣賞。

先把這三十一首作品列表如下：

胡文森旋律創作表

編號	作品名稱	時代曲風	粵曲風	乙反調	電影歌
1	《今夕何夕》		△	有乙無反	△
2	《對酒當歌》	△			△
3	《狄青》插曲		△		△
4	《燕歸來》（三個版本）*		△	△	△
5	《載歌載舞》	△			△
6	《哭墳》		△	有反無乙	△
7	《恨海花》		△	△	△
8	《期望》		△		△
9	《月影寒梅》		△		△
10	《怨婦情歌》主題曲		△		△
11	《秋夜不悲秋》		△		△

編號	作品名稱	時代曲風	粵曲風	乙反調	電影歌
12	《落花流水斷腸人》		△		△
13	《月夜擁寒衾》＊	△			△
14	《高朋滿座》		△		△
15	《金迷紙醉醒來吧》		△		△
16	《可憐好夢已成空》	△			△
17	《淚盈襟》（兩個版本）＊		△		？
18	《春到人間》＊		△		△
19	《錦繡籠中鳥》		△	△	△
20	《錯戀媒人作愛人》		△	△	△
21	《泣碎杜鵑魂》		△		
22	《秋月》＊	△			
23	《青春快樂》＊	△			△
24	《櫻花處處開》＊	△			？
25	《春歸何處》＊		△		△
26	《出谷黃鶯》＊	△			？
27	《黛玉葬花詞》（葬花詞）（三個版本）＊		△	△	
28	《拜金花》		△		△
29	《富士山戀曲》＊	△			
30	《春光明媚》		△		
31	《斷腸風雨夜》		△	△	
總數		9	22	8	22

按：原曲譜見於附錄一「胡文森旋律創作集」，＊號表示該曲有唱片版本，共十一首。

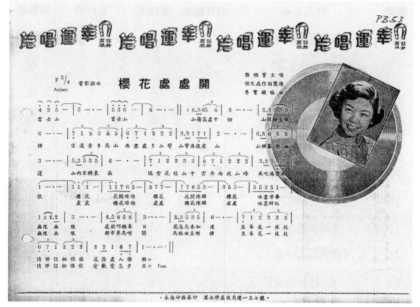

《櫻花處處開》的唱片歌詞紙。

　　表中編號 10 的《怨婦情歌》主題曲及編號 11 的《秋夜不悲秋》，摘錄自《怨婦情歌》的電影特刊，可是，特刊裡，這兩首用工尺譜記譜的曲詞，並沒有叮板符號，也就是只記了音高沒有記基本節拍。筆者唯有原樣抄過來，但由於沒有注叮板，暫時不適宜作旋律創作上的分析，所以在下文裡將不會提及這兩首作品。

　　再說表中電影歌曲一欄的三個問號。編號 17 的《淚盈襟》有唱片版本，也有胡文森的手稿版本，但手稿版本的標題是《長使英雄淚滿襟》插曲，看來應屬電影歌曲。可是查找香港電影資料館的資料，卻不見有這名字的電影，只好存疑。另外的編號 24 的《櫻花處處開》與編號 26 的《出谷黃鶯》，在唱片歌詞紙上，都是標注着「電影歌曲」的，可是，卻沒有交代是哪部影片的歌曲，為了審慎，只能存疑。如果這三首作品果然都

是電影歌曲，則這三十一首曲調，佔了二十五首是電影歌曲，逾百分之八十，比例甚大！

　　幸運唱片公司的負責人伍連昌先生說，當年出版這類歌曲的唱片，旨在點綴，以免每期出品全是粵曲唱片。但伍先生亦指出，這些歌曲當時很難定位，據電台中人反映，若說這些歌曲是粵語時代曲，肯定沒有聽眾，「電影歌曲」算是較好的說法。公司當時的大老倌，絕不會錄唱這種歌曲，《檳城艷》、《懷舊》（這兩首都是幸運唱片的出品）是很例外的，也只因有關的電影是芳艷芬主演，才願意錄唱。

　　伍先生的說話，真實地道出了粵語流行曲在五十年代初期的窘境。胡文森在這種環境下，還能寫出至少三十一首原創曲調，實在難得，也難以想像。事實上，這三十一首作品，時間可考的，最早見於 1948 年，最遲的見於 1957 年，正是粵語流行曲萌芽初始階段的產物。我們還應注意到這三十一首曲調，有唱片版本的僅有十一首（編號 21 的《泣碎杜鵑魂》是一整支粵曲裡的一小段小曲，卻沒有獨立灌錄的版本，故筆者沒有計算在內），連一半也沒有，可見當時能灌成唱片的電影歌曲，數量並不多。

　　要是再回看附錄三的「作品蒐集來源目錄」，胡文森任「戲曲電影撰曲」的電影有二十六部，任「戲曲電影編劇」的有七部（其中有四部兼任撰曲），為其他類型電影作曲撰曲以至編劇的，則有九十六部，加起來有一百二十五部，數量是驚人的。

　　不過，四、五十年代的香港粵語電影，應該未有清晰的「配樂」概念，而電影的幕後工作人員表裡，音樂創作者的「職銜」，有時是「音樂」，有時是「作曲」，有時是「撰曲」，莫衷一是。事實上，筆者發覺，「作曲」有時只是「創作曲詞」的意思（當然也包括兼任電影的配樂工作），「撰曲」很多時反而是「創作旋律」之意，至於「音樂」，則比較近似現

胡文森曾為任白合演的電影《戲迷情人》作曲。

今「配樂」的概念，但上述所說的絕對不能一概而論，然而無論如何，我們至少能肯定，胡文森曾為一百二十五部電影做過編劇、配樂、作曲、作詞等工作，委實不簡單。

據筆者搜集得的資料，胡文森偶然甚至兼任電影音樂的演奏員，計有戲曲電影《信陵君竊符救趙》、《龍飛鳳舞》、《戰地笳聲海棠紅》及其他類型的電影《妙善公主》、《兩傻遊天堂》等，而在《富貴似浮雲》這部影片裡，胡文森更兼任「西樂領班」（該片的「中樂領班」是盧家熾）。於此，足見胡文森的音樂造詣甚高，否則很難當好音樂演奏員，也不可能當領班。

筆者認為，電影方面的音樂、曲詞創作是胡文森從五十年代初至 1963 年尾去世期間的主要工作，為粵曲唱片撰曲反而次要，而為茶樓歌壇撰寫新曲，在那段時期的需求已不多，所以屬更次要的工作了。

創作模式

　　從頁 20 至 21「胡文森旋律創作表」中可看到，胡文森的旋律創作，風格上分兩大類：即粵曲風格與時代曲風格。論數量，粵曲風格比時代曲風格多一倍以上，即使其中有好些同時屬於電影歌曲，依然是粵曲風格較多。我們不妨對照另一位粵樂名家王粵生的情況，據陳守仁著的《粵曲的學和唱——王粵生粵曲教程》（第二版）所述，王粵生現存的十五首旋律創作，也是粵曲風格的作品數量居多，屬時代曲風格的只有兩三首而已。

　　這或者可以說明，在胡文森創作的年代——四十至五十年代末，電影歌曲帶有粵曲味道是天經地義的事情。倒是我們現在回顧這些老電影，聽到插曲滿帶粵曲味，覺得陳套，很難接受。筆者覺得主要原因是當時影片多由老倌或唱家主演，如紅線女、小燕飛、白雪仙、梁醒波、鄧碧雲等，替他們寫歌，當然會先考慮選用粵曲風格。觀眾進戲院也只是想聽他們唱粵曲而已！

　　此外，胡文森這批帶有粵曲風味和風格的二十首作品，幾乎無一例外地是先有詞後有曲，這絕對是粵曲音樂創作的優良傳統。在胡文森之前，比如梁漁舫為薛覺先寫的小曲《胡不歸》、《倦尋芳》，都是先有詞然後據詞譜曲的，又如估計寫成於四十年代初的《紅豆曲》，中段王維那首五言絕句，也肯定是先有文字然後據文字譜成曲調。

　　另外的九首時代曲風格的旋律作品，據筆者觀察，除了《對酒當歌》、《載歌載舞》、《出谷黃鶯》，其餘六首歌曲：《月夜擁寒衾》、《可憐好夢已成空》、《秋月》、《青春快樂》、《櫻花處處開》、《富士山戀曲》，都明顯是先寫了旋律才填詞的。理由是這六首歌曲裡的旋律，都用了很多西洋旋律創作常見的反覆和模進技巧，在那個年代，先寫詞就很難在譜曲時流暢地

使用這兩種常見而重要的技巧了。就憑這一點,筆者判斷《對酒當歌》、《載歌載舞》和《出谷黃鶯》是先有歌詞後譜曲的作品。

事實上,我雖把《載歌載舞》列作時代曲風格(原因可見本章的「注入西方元素的時代曲創作」),但它的旋律還是頗有一點粵曲味。同時,我們亦感受得到胡文森嘗試把舶來的跳舞節奏融入旋律。比方說貫串全曲的一個樂句:

$$\underline{\overset{.}{6}} \mid \underline{3 \quad 3} \quad \underline{3 \quad \underline{2}} \quad \underline{2 \quad 2} \mid \underline{1 \quad 1} \quad \underline{\overset{.}{7}} \quad \overset{.}{6} \quad -$$

就很有動感!另一首《對酒當歌》情況相似,雖想寫成時代曲風格,卻由於頗多一字唱多音的拖腔,聽來便覺略帶粵曲味。

別樹一幟的乙反調創作

從前文的「胡文森旋律創作表」中得知,胡文森的曲調創作中,乙反調的作品佔了八首,數量不少。何謂乙反調?一般對粵曲粵樂認識不深的讀者,也許會不知是什麼一回事,為照顧這群為數應不少的讀者,筆者先盡量簡單的介紹一下。

何謂乙反調

傳統粵曲粵樂,使用的其實是一種七平均律音階,以現在的精確簡譜記法,乃是:

$$1 \quad 2 \quad 3^{\uparrow} \quad 4 \quad 5 \quad 6^{\downarrow} \quad 7 \quad \dot{1}$$

　　這裡的 $^\uparrow$4 與 $^\downarrow$7 兩個音，在十二平均律制的樂器如鋼琴裡是找不到的。因為這裡的 $^\uparrow$4 介於 4 與 $^\#$4 之間，$^\downarrow$7 介於 $^\flat$7 與 7 之間，事實上，按西洋樂理，3 與 4 是小二度，3 與 $^\#$4 是大二度，可是，3 與 $^\uparrow$4 的關係卻是「中二度」，有些學者亦說「中二度」是「四分三個全音」。同理 $^\downarrow$7 與 i 的關係亦是「中二度」、「四分三個全音」。更值得注意的是，$^\uparrow$4 與 $^\downarrow$7 的關係是純五度！

　　在一般的粵曲粵樂曲調裡，$^\uparrow$4 與 $^\downarrow$7 都只屬經過音、裝飾音，不居重要地位，可是，在粵曲粵樂的特有調式乙反調裡，這兩個音卻是骨幹音，在曲調中經常出現，地位也很重要，因而形成很獨特的地方色彩與音樂韻味。

　　問題是，近一世紀以來，中國傳統文化深受西方衝擊，音樂當然不例外，一般中國人自幼學的都是西洋樂理，習慣了十二平均律，並不知有 $^\uparrow$4 與 $^\downarrow$7 這樣的音。有些搞作曲的，有時為了能應用和聲、配器這些以十二平均律及西方音樂理論為基礎的技巧，知道直接用 $^\uparrow$4 與 $^\downarrow$7 是不成的，接不了軌，於是想出一套折衷辦法：以十二平均律的 4 代替 $^\uparrow$4，以十二平均律的 $^\flat$7 代替 $^\downarrow$7，這樣，和聲、配器都有用武之地，色彩韻味也大致能保存。不過，以「$^\flat$7 4」代替「$^\downarrow$7 $^\uparrow$4」並不是任何情況都可行，比如極流行的乙反調粵樂名曲《流水行雲》、《禪院鐘聲》以至《昭君怨》，如作這樣的替換，奏出來的韻味便會變異，不大好聽。

　　再說，這種替換其實是把乙反調改變成西洋的小調，讀者可參看下表的對照：

乙反調的折衷替換	
乙反調（廣東七平均律）	5 6 ↓7 1 2 3 ↑4 5
折衷替換（十二平均律）	5 6 ♭7 1 2 3 4 5
西洋小調（十二平均律）	6 7 1 2 3 #4 5 6

由於一般粵曲粵樂裡的乙反調旋律，3 音絕少出現，所以作折衷替換後，也很少會出現西洋小調的 #4 音。故此，要是乙反調旋律裡的 3 音頗多，這種折衷變換的缺點就會很明顯。

讀者對乙反調有如上的初步了解後，就可以繼續談胡文森的乙反調曲調創作了。而在下文裡，如毋須特別說明，則不特別寫 ↓7、↑4 而只寫 7、4，因為在工尺譜裡，亦只會寫「乙」、「反」而不會因為它不同於十二平均律而作出特別說明。

王粵生的乙反調作品

說到廣東音樂裡的乙反調名曲，四十年代及以前的，數量其實不太多，常為人津津樂道的僅有《昭君怨》、《雙聲恨》、《連環扣》、《餓馬搖鈴》、《禪院鐘聲》、《流水行雲》、《悲秋》（又名《紫雲回》）等，真是屈指可數。

但從 1948 年至 1957 年間，胡文森一個人便寫了八首，着力極多，看來他頗為鍾情乙反調這種粵曲獨特的調式。

可作比較的是王粵生，他在五十年代初也寫了幾首採用乙反調的曲子，筆者所知的計有《絲絲淚》、《懷舊》、《梨花慘淡經風雨》及《銀塘吐艷》（又名《荷花香》）。這四首作品，《銀塘吐艷》其實只有尾段是轉用了

乙反調;《懷舊》是 AABA 的流行曲式,A 段是乙反調,B 段是正線,是傳統的正線轉乙反的流行小曲化;《絲絲淚》、《梨花慘淡經風雨》這兩首則整首是乙反調的。

　　不過,至少在王粵生初發表這些作品的時候,就有以十二平均律的 b7、4 來替換乙反調的 7、4 的,其結果就像上文中的「乙反調的折衷替換」表所示,把乙反調的段落變成西洋音樂體系裡的小調調式。比方說幸運唱片出版的《懷舊》,曲詞紙的譜是這樣記的:

(一)

```
6  53 6 7 │ 6  -  -  - │ 3 · 6  5  3 │ 2  -  -  - │
6 · 6  7 6 │ 5  35 6  - │ 35 32 1  7 │ 6  -  -  - ‖
```

其實,若以傳統乙反調記譜,則應記成下面的模樣:

(二)

```
5  42 5 6 │ 5  -  -  - │ 2 · 5  4  2 │ 1  -  -  - │
5 · 5  6 5 │ 4  24 5  - │ 24 21 7  6 │ 5  -  -  - ‖
```

　　嚴格來說,兩者是有區別的,譜一採用的是十二平均律,開始兩個音 6、5 是大二度關係;譜二採用的是廣東傳統的七平均律,開始兩個音 5、4 是「中二度」關係!這一點是必須清楚認識的,也是筆者在上文特別做一個「乙反調的折衷替換」表的目的:希望讀者容易明白這個微小卻非常重要的音高區別。

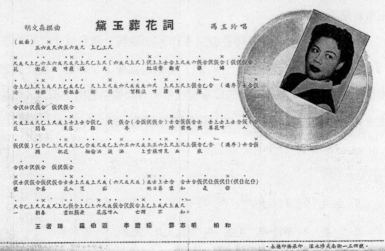

《黛玉葬花詞》的唱片歌詞紙。

王粵生其他兩首作品《絲絲淚》和《銀塘吐艷》也有同樣情況，移譯成西洋小調形式的版本與傳統乙反調形式的版本同時流傳，可說是「一曲二制」。

胡文森的乙反調作品

胡文森的乙反調作品，流傳度可能略遜王粵生，因而所見的譜本，反而都是以傳統的乙反調形式來記譜，保留了原來的地道風貌。只有余其偉的《絲絲淚·三疊愁》，由於有配器，便以十二平均律的 b7、4 替換了乙反調的 7、4。

雖說，乙反調作品的數量並不多，但就在最著名的那幾首作品裡，亦形成了一些乙反調曲子慣用的語言。比如說：

$$\begin{matrix} \underset{\cdot}{5} \ \underset{\cdot}{4} \\ \underline{4} \ \underline{5} \end{matrix} \quad > \quad \underline{2124} \ \ 5 \ -$$

這個樂匯，《餓馬搖鈴》、《雙聲恨》、乙反《戀檀》、《絲絲淚》都有使用，後三曲也都以之結束全曲，幾乎成了一種定語。其實《昭君怨》慢板結束時也有採用，只是變形為 $\underline{0\ 5}\ \ \underline{4\ 5}\ \ \underline{2\ 4}\ \ |\ 5\ -$ 而已。

其他很常見的樂匯有：

$\underline{7\cdot 124}\ \ 1$

$\underline{2421}\ \ 7$

$\underline{7171}\ \ 2$

$\underline{4542}\ \ 1$

$\underline{2456}\ \ 4$

$\underline{5712}\ \ 7$

$\ \underset{\cdot}{5}\ \ \ 4$

$\ \underline{5\ 7}\ \ 5$

$\underline{25\cdot 171}\ \ \underline{24\ 2}$

$\underline{75\cdot 171}\ \ \underline{24\ 2}$

可以說，在粵樂的乙反調曲子中，這九種旋法至少有五六種一定出現在同一首曲調裡。

現在我們來看看胡文森的八首乙反調旋律創作：《今夕何夕》、《燕歸來》、《哭墳》、《恨海花》、《錦繡籠中鳥》、《錯戀媒人作愛人》、《黛玉葬花詞》及《斷腸風雨夜》。

在這八首作品裡，《燕歸來》、《黛玉葬花詞》、《恨海花》、《斷腸風雨夜》是純粹的乙反調，其餘四首中，《錦繡籠中鳥》、《錯戀媒人作愛人》兩首，曲中某些片段都有乙反調的味兒，但並不是全首都是，而最後回落的音是 1 音，跟一般乙反調以 5 為主音很不同，故此不能算是完全的乙反調。另外兩首《哭墳》和《今夕何夕》，前者整首作品有非常多的「反」音，卻沒有「乙」音，後者則恰好相反，整首作品有很多「乙」音，卻沒有「反」音，筆者只能說是乙反調的變體，而且很有可能是胡文森刻意做的大膽實驗。事實上，對伶人唱家來說，乙反調是一種唱法，唱的時候總是「乙」、「反」二音並存，不會刻意避去乙或反音，但撰曲家譜新曲則不同，是一種旋律創作，可以故意避用乙或反音，形成新的風味，近似乙反調，又不是乙反調。

本研究暫只擬集中探討那四首純粹的乙反調作品，其他四首，僅作為特例備考。

胡文森的四首純粹乙反調旋律創作：《燕歸來》、《黛玉葬花詞》、《恨海花》和《斷腸風雨夜》，當中的《燕歸來》的結束句就正是：

$$
\underset{\cdot}{4}\ \underset{\cdot}{5}\quad \underline{2124}\ \Big|\ 5(7\ 5)
$$

這是最常見的乙反調結束方式。而上文提過的九種旋法，亦不難在這四首乙反調作品裡找尋到它們的蹤跡。

不過，單就結束句的方式，胡氏在這四首乙反調作品裡，至少有兩首很新穎，在《黛玉葬花詞》裡，是：

$$
1\ \underset{\cdot}{7}\underset{\cdot}{1}\ \underline{4214}\ 2\ -\ \Big\|
$$

在《斷腸風雨夜》裡，則是：

$$\underline{\dot{7}} \cdot \underline{1} \ \underline{7\dot{1}24} \ \bigg| \ 1 \ - \ - \ - \ \bigg\|$$

這兩種方式都完全不同於傳統乙反調，總是回歸到主音 $\dot{5}$ ，而是一首回歸至屬音，一首回歸至下屬音，營造了一份似完未完、愁苦不盡的感覺。

又如在《恨海花》裡，那是上下句結構的短歌，但上句的落音竟是 $\dot{6}$ 音——在乙反調中應該不受重用的音，於是，就形成暫時離調的變化效果。此外，有些音符組合也是挺奇挺難唱的，如《黛玉葬花詞》裡：

$$\overparen{6\,16\,5} \ \ \overparen{4\,7\,\underline{24}} \ \ \underline{5} \cdot$$
$$\text{落} \quad \text{難} \quad \text{尋}$$

$\dot{4}$ 、 $\dot{7}$ 兩個中立音 4 碰在一起，甚考驗音準。

不過胡文森這幾首作品，頗符合（或者說是「遵守」）乙反調曲調構成的重要規律： 6 音可以偶然出現， 3 音卻是從不出現的！即民間音樂轉調術語所說的「忘工」。當然，也有些乙反調名作如《餓馬搖鈴》、《流水行雲》是不避 3 音的，甚至出現頗多，這又是另一作法了。

關於《黛玉葬花詞》，要補充說明一下。筆者共搜集得三個版本，長的名《黛玉葬花詞》，短的兩個版本叫《葬花詞》。當中，長的應該是原作，短的則是節錄版本，彼此間的關係就是：把「長版」的中間一大段抽掉，即刪去從「游絲軟繫飄春榭」至「他日葬儂知是誰」八句，便成了短版。

胡文森這四首純粹乙反調作品，以《燕歸來》和短版的《葬花詞》流傳最久遠，近年由廣東省曲藝家協會編，鍾達三、賴德真主編的《小曲

三百首》，就收有這兩首曲子，而如前文所說，《燕歸來》也一直是高胡演奏家余其偉的保留曲目。事實上，《燕歸來》的曲調，也如其他的乙反調名作《雙聲恨》般，把一些特性音調反覆使用或遞變，造成連綿不斷的效果，營造出一種愁苦總是訴不完的心緒。比如下列幾句（按：以下曲譜中的方格與箭嘴用以凸顯刻意重複的音群。後文仍會出現這類符號，含義相同）：

（一） 4 2 5712 7（5712 717）

（二） 7217 5 2421 75 171 | 24 2

（三） 5 2 525712 7（5712 717）

這裡，第一、三句是利用過門來達到反覆的效果，第二句則只在歌唱旋律裡使用了反覆技法。

另一首《恨海花》，刻意重複的地方也很易看出：

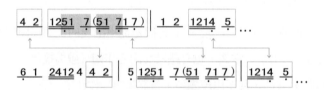

這些實例，具體顯現了胡氏是如何巧用「重複」來傳達「纏綿哀怨」的感覺。

末了，說到乙反調的曲子，當代香港，似乎已很少見到新作，但筆者覺得，至少粵曲界應鼓勵乙反調曲子的創作，使業界中人能在繼承與開拓兩方面做一些工作。

粵曲風格創作的樂感營造

　　除了上一節所述的八首乙反調曲子，胡文森的粵曲風格曲調創作，詞譜齊全的尚有十首：《狄青》插曲、《期望》、《高朋滿座》、《金迷紙醉醒來吧》、《淚盈襟》、《泣碎杜鵑魂》、《春到人間》、《春歸何處》、《拜金花》、《春光明媚》。此外，《月影寒梅》和《落花流水斷腸人》原件皆有錯漏，卻尚算完整。

　　其中《泣碎杜鵑魂》看來是特別為同名的粵曲唱片而譜寫的，只有短短的四個小節多一點：

$$\underline{5\ 5}\ \overgroup{\underline{3532}\ \underline{12}1}\ \ \underline{0\ 11}\ \bigg|\ \overgroup{\underline{6765}\ \underline{45\ 3}}\ \ \underline{5\ 0}\ \bigg|$$

$$\underline{5\ 11}\ \overgroup{\underline{1235}\ \underline{2\ 51}}\ \overgroup{\underline{1235}}\ \bigg|\ 2\ \ \overgroup{\underline{7276}\ \underline{53\ 5}}\ \ \overgroup{\underline{3765}}\ \bigg|\ 1\ 0\ 0\ 0\ \bigg\|$$

　　這短短幾個小節，胡文森也努力找機會使出重複的技巧：

$$\underline{5\ 11}\ \overgroup{\underline{1235}\ \underline{2\ 51}}\ \overgroup{\underline{1235}}\ \bigg|\ 2$$

　　這裡是把 5 1 1 2 3 5 2 的音群完整地重複了一次。而這個音群，跟一個粵曲滾花的板面（二黃尺字滾花）是很相近的。

　　另一首《春光明媚》，摘自黎紫君編的《今樂府詞譜》，但卻再無更詳細的產生背景。

　　還有一首《高朋滿座》比較特別。旋律很有時代曲風格，因為完全是AABA 曲式，可是在電影特刊裡，這《高朋滿座》乃是用工尺譜記譜的，意味電影公司還是把這歌曲視為粵曲風格的作品，因此筆者姑且把它列入

任劍輝擔演的《琴挑誤》，由胡文森作曲。圖為
電影原聲唱片。

粵曲風格類別，或者，嚴格的說，這《高朋滿座》屬新譜寫的粵曲小曲。

　　扣除了上述三首，其他九首，則基本上都是為電影創作的，對於這一
批以粵曲風格寫成的曲調，筆者發覺，似乎胡文森有意用粵曲裡常見的結
束樂句，移用到他這些作品裡，以增加一點似曾相識之感，如下面的兩組
例子：

（一）

2326 6123　1　　　　　　　（《狄青》插曲）

2 · 3 2327 6123 | 1 −　　　（《春到人間》）

2327 6123 | 1 −　　　　　（《錦繡籠中鳥》）

2327 6 · 7 6123 | 1　　　　（《錯戀媒人作愛人》）

23 5 2327 6123 | 12 1　　　（《拜金花》）

（二）

<u>65 1</u>　<u>23576</u>　│　5　－　　　（《淚盈襟》版本一）

<u>6327</u>　<u>6123</u>　<u>7261</u>　│　5　－　－　　（《淚盈襟》版本二）

<u>2327</u>　<u>6123</u>　<u>7261</u>　│　5　－　－　　（《期望》）

<u>2327</u>　<u>6561</u>　│　5　－　－　　（《落花流水斷腸人》）

第一組例子，讓筆者想起粵曲裡士工慢板的板面末處：

<u>0 5</u>　<u>3532</u>　│　1　·3　<u>2372</u>　<u>6123</u>　<u>12 1</u>　‖

而第二組例子，《淚盈襟》版本一末句，跟南音板面的最後幾句音便很近似。而《淚盈襟》版本二和《期望》的結句，筆者則想到它可能與傳統粵劇小曲《梳妝台》有點關係。《落花流水斷腸人》的結句跟第二組其他三首曲子的結句的形態是相近的。

<u>5 3</u>　<u>5 ·3</u>　<u>2 3</u>　<u>2·327</u>　│　<u>6123</u>　<u>7261</u>　5　－　‖　（《梳妝台》）

筆者覺得，不管是上一節所談到的乙反調曲子，還是本節所談到的其他粵曲風格曲子，要在「以文化樂」的過程裡保持旋律有較緊密的結構而不顯鬆散，是很困難的。但像《春到人間》，採用「合尾」之法，即四段唱詞最後都是唱「春到人間呀，可歡笑時且歡笑」，以此加強全曲旋律的統一感，是頗奏效的一種方式。

《燕歸來》、《恨海花》和《黛玉葬花詞》這三首乙反調曲子用的也是

相近的方法。《燕歸來》三段唱詞格式大致相同，而在版本一，可看到「板面」：

$$0 \; \underline{71} \; \; \underline{5} \; \; 1 \; \; \underline{6542} \; \Big| \; \underline{5} \; \underline{2624} \; \underline{5624} \; \; \underline{5} \; \Big|$$

在每段唱詞之後都出現，很能加強音樂的統一感。《恨海花》是同一旋律反覆多次，而它的「板面」亦兼作過門，反覆的穿插在每一段唱詞之間。至於《黛玉葬花詞》，亦是採用了相類方法，三段唱詞之間的兩個過門，奏的都是同一句：

$$0 \; \underline{65} \; \; \Big| \; \underline{4} \; \; \underline{5} \; \; \underline{2624} \; \underline{5 \cdot 424} \; \; \underline{5} \; \Big|$$

《金迷紙醉醒來吧》是很值得一提的曲例。這首曲詞首尾的文字幾乎一樣，所以胡文森索性譜上很相近的旋律，讓它前後呼應，而此曲其他特點還有多處過門的節奏型都是：

$$\underline{\times \cdot \times \times \cdot \times} \; \; \underline{\times \times \times \times} \; \; \times$$

甚至有幾對甚對稱或相似的樂句：

（一）

$$\underline{61} \; \Big| \; \underline{2} \; \; \underline{3} \; \; \overline{\underline{6276}} \; \; \overline{\underline{56} \; 5}$$
沒有　精神　做　　人

$$\underline{61} \; \Big| \; \underline{3} \; \; \underline{2} \; \; \overline{\underline{2656}} \; \; 1$$
沒有　雄心　爭　　霸

（二）

<u>2　2</u>　<u>2676</u>　<u>56 5</u>
幾　許　英　　雄

<u>2　2</u>　<u>5235</u>　<u>67 6</u>
回　頭　猛　　醒

（三）

<u>6 2 7</u>　<u>6·276</u>　5
是 奢　　　　華

<u>6 27</u>　<u>6276</u>　<u>56 5</u>
人　　　　　呀

（四）

<u>5·6</u>　<u>7 2</u>　<u>5135</u>　｜　6
河　　　　　　　　下

<u>5·6</u>　<u>7 2</u>　<u>5135</u>　｜　6
來　　　　　　　　吧

　　其中的第三組，6、2、7 三個音是即時反覆了一次，纏綿感特強。

　　以下還想另舉一些例子，說明胡文森在譜寫粵曲風格的歌調時，時刻想加強歌調的音樂感和統一感：

（一）

<u>5654</u>　<u>24 5</u>

<u>2321</u>　<u>61 2</u>

這是《錦繡籠中鳥》的兩處過門，是模進關係。

（二）

$\underline{2}\ \underline{6}\ |\ \underline{\overbrace{12}}\ 1\ \underline{0216}\ \ldots$

籠　中　　不

$\underline{2}\ \underline{5}\ \underline{\overbrace{53}}\underline{5}\ \underline{0532}\ \ldots$

好　駕　鴦

$\underline{2}\ \underline{3}\ \underline{\overbrace{76}}\underline{7}\ \underline{0232}\ \ldots$

真　情　義

這是《錦繡籠中鳥》的三處唱詞片段，其節奏型都是相同的：

$\underline{\times\times}\ \ \underline{\times\times\times}\ \ \underline{0\ \times\times\times}$

（三）

$\underline{2}\ \underline{7}\ \underline{\overbrace{3217}}\ \underline{6}\ (\dot{\,}\ \underline{5}\ \underline{67}\ 6\)$

有　萬　般　　愁

$\underline{2}\ \underline{7}\ \underline{\overbrace{6276}}\ \underline{5}\ (\dot{\,}\ \underline{6}\ \underline{56}\ 5\)$

死　在　牢　　籠

這是《錦繡籠中鳥》兩句緊接的唱詞，樂句頗對稱。

（四）

$\underline{4}\ \underline{2}\ \underline{\overbrace{4524}}\ \underline{5}\ (\underline{24}\ \underline{56}\ 5\)\ |$

生　不　逢　　辰

$\underline{42}\ |\ \underline{1}\ \underline{2}\ \underline{2}\ \dot{\,}\ \underline{4}\ \underline{5}\ (\underline{24}\ \underline{56}\ 5\)\ |$

不敢　怨　天　尤　　人

這是《錯戀媒人作愛人》的兩個片段，後半句基本相同。

（五）

$$\underline{23}\ \Big|\ \underline{7\ 7}\ \underline{23\ 2}\ \underline{0327}\ \underline{6576}\ \Big|\ 5$$

翻成　誤會　竟　　　纏　　人

$$\underline{37}\ \Big|\ \underline{2253}\ \underline{23\ 2}\ \underline{0327}\ \underline{6561}\ \Big|\ 2$$

怎奈　古井難翻波　　　浪　　滾

這是《錯戀媒人作愛人》的兩個片段，是換頭換尾的重複形式。

（六）

$$\underline{0\ 43}\ \underline{2\ 2}$$

胭脂　水粉

$$\underline{0\ 51}\ \underline{2\ 2}$$

珠鑽　璧金

$$\underline{0\ 76}\ \underline{5\ 5}$$

笑或　含顰

$$\underline{0\ 76}\ \underline{1\ 1}$$

鏡畔　理鬢

這是《月影寒梅》裡連串的四字短句，處理成相同的節奏型。

又比方說，在《落花流水斷腸人》裡，胡文森安排了頗多「學嘴學舌」式的短過門，即把剛剛唱畢的曲詞旋律，以音樂幾乎原樣地奏一次，如下列的例子：

（一）$\underline{2\ 2}\ \underline{0\ 35}\ \underline{1\ 6}\ \underline{1612}\ \Big|\ 3\ (\underline{3532}\ \underline{1\ 6}\ \underline{1612}\ 3)\ \Big|$

水　　上　　飄

（二）$\underline{2132}\ 6\ \underline{7\ 2}\ \underline{3276}\ \Big|\ 5\ (\underline{6765}\ \underline{3\ 2}\ \underline{7276}\ 5)\ \Big|$

飄到寒山綠　野　　橋

（三）3 2327 6 · 7 6123 ｜ 1（2327 6 · 7 6123 1）｜
　　　雙 星　　　　　　渺

（四）1327 6 32 7 6561 ｜ 5（6765 3 27 6561 5）｜
　　　我　自人間 嘆寂　寥

　　這是粵曲常見的伴唱手法，即使曲調結構較鬆散，也因為這種「學嘴學舌」而加強了聽眾對曲調的印象。而在此例裡，所列舉的四個短過門，其節奏上的形態是相若的，這對增強歌調的統一感也很有效用。

　　此外，胡文森為曲詞譜上旋律時，有時也能巧妙用上模進和暫轉調的手法，例如在《春歸何處》中：

2426 124 ｜ 1216 56 1 ｜ 6 1 6165 ｜ 4 0 ｜
春歸 何處　春歸 何處　　未 分 呀　　明

2 2 64 5 ｜ 5 6 4245 ｜ 6 0 ｜
茫茫 煙雨　鎖 楊　枝

　　這裡，兩句「春歸何處」的旋律就是模進關係。通常，粵曲創作人遇到疊句，都習慣以模進處理，使其富於變化，胡文森就是如此。還有，這兩行詞譜，沒有一個 3 音，變成了「忘工」，也就是意味臨時轉了調，即這一段旋律，4 才是宮音，相當於：

6163 56 1 ｜ 5653 23 5 ｜ 3 5 3532 ｜ 1 0 ｜
6 6 31 2 ｜ 2 3 1612 ｜ 3 0 ｜

　　說到疊句的處理，另一首《哭墳》也是很好的例子：

這類擬似模進的處理，予人一浪高於一浪的感受！

還有一點值得補充，在《落花流水斷腸人》裡，吳一嘯寫的詞固不乏頂真之句法，如：

> 天邊月空自殷勤照，
> 照我蓮心苦未消。

而詞中還有這樣的詞句：

> 隨風飛舞化作萬點紅星呀水上飄，
> 飄飄呀飄，
> 飄到寒山綠野橋……

當中的「飄飄呀飄」不知是吳一嘯原詞已有的，還是胡文森譜曲時新加的，筆者認為屬後一情況的可能性很大。要真是如此，則是為了使曲調流暢，對曲詞稍作增補的實例。

注入西方元素的時代曲創作

從本章文首「胡文森旋律創作表」中，可知胡文森的時代曲風格作品，共有九首：《對酒當歌》、《載歌載舞》、《月夜擁寒衾》、《可憐好夢已成空》、《秋月》、《青春快樂》、《櫻花處處開》、《出谷黃鶯》、《富士山戀曲》。跟當年同是粵曲粵樂界出身而染指粵語時代曲創作的同業王粵生相

鄭君綿主唱的《賭仔自嘆》深入民心。

比，九首的數量實在不少。當時王氏作品時代曲風格最顯著的只有《檳城艷》，而《荷花香》、《懷舊》則未脫粵曲味，勉強算在一起也是三首而已。

當然，胡文森這九首作品，也有個別是帶有粵曲味的，大抵是因為詞先曲後吧，《載歌載舞》就是一個明顯的例子。在這裡要說明一下，在《蝴蝶夫人》電影特刊裡，《燕歸來》是以工尺譜記譜，《載歌載舞》則以簡譜記譜，我認為工尺譜記譜的，意味着粵曲的風味，簡譜記譜的，就帶有時代曲風格。事實上，我們可感受得到胡文森《載歌載舞》時，很努力顯現出酣歌熱舞的動感場面，貫串全曲的特徵音調：

$$\underline{6} \mid \underline{3\ 3\ 3}\ \underline{2\ 2\ 2} \mid \underline{1}\ 1\ \underline{7}\ \underline{6}\ \cdot \underline{0} \mid$$

就最能起到這個效用。而這串特徵音調相信是他借鑒西方的音樂元素錘煉出來的，讓人一聽難忘。

　　說到《載歌載舞》，原裝的《蝴蝶夫人》電影插曲版本跟後來填了詞的鄭君綿《賭仔自嘆》版本，有許多相異之處，這主要是四五十年代的粵語歌填詞人，常常會改曲就詞，不似現代的詞人填詞，曲往往是改不得的。此外，《賭仔自嘆》版本刪去多句過於重複的特徵音調 $\underline{6}$ ｜ $\underline{3\,3\,3\,2\,2\,2}$ ｜ $\underline{1\,1\,7\,6\,0}$ ｜，未知是填詞者自行刪減，還是填詞前已有音樂人為之刪減，但這是一個很好的改動，因為電影中有畫面可看，這特徵音調多重複幾次也不覺冗長，但灌成唱片歌曲，就未免太多。

　　要是比較兩個版本，鄭君綿的《賭仔自嘆》更為流暢，以下把兩個版本的樂譜中幾個段落並排，讓大家也來比較比較：

（一）原曲：3 2̂1̂ 6̣ - │ 6̣·1̣ 3̂1̂ 6̣ - │ 6̣·5̣ 6̂1̂ │ 6̂5 3̂2̂3...

　　　　《賭》：3 2̂1̂ 6̣ - │ 6̣1̣ 2̂1̂ 6̣ - │ 6̣·5̣ 6̂1̂ │ 6̂5 3̂2̂3...

（二）原曲：3·3̣6̂2̂ │ 2̂3̂4̂5̂ 3 - │ 3·2̂6̂3 │ 1̂2̂ 6̂7̂6̂ - │

　　　　《賭》：3·3̣6̂2̂ │ 2̂3̂4 3 - │ 3·1̂6̂3 │ 2̂3̂ 2̂1̂6 - │

（三）原曲：2·6̂ 5̂6̂5 │ 3̂6̂1̂2 - │ ...3·6̂25 │ 3̂6 5̂3̂2 - │

　　　　《賭》：2 6 5 - │ 3̂6̂1̂2 - │ ...3·6̂25 │ 3̂6 5̂3̂2 - │

（四）原曲：6̂·5̂ 6̂3 5 - │ 6̣·1̣ 6̣·1̣ 6̣ - │ 2̂·3̂ 6̂5 3 - │
　　　　3̂·5̣ 6̂·5̂6 - │

　　　　《賭》：6̂5 6̂3 5·7̣ │ 6̣1̣ 6̣1̣ 6̣ - │ 2̂5 6̂5 3·5̣ │
　　　　3̣5̣ 6̂5 6 - │

（五）原曲：3·3̣ 6̂1̂6̣ │ 6̣1 3̂1̂2· ... │ 3·3̣3̂2 │ 1 - - - │

　　　　《賭》：3·3̣ 1 6̣ │ 6̣1 3̂1̂2· ... │ 3·3̣3̂2 │ 1 - - - │

（六）原曲：6 · 1 1 3 ｜ 2 － － － ｜ 2 · 2 6 5 ｜ 6 － － － ｜

　　　《睹》：6 · 1 1 2 3 ｜ 2 － － 5 ｜ 2 2 6 5 3 5 ｜ 6 － － 1 7 ｜

（七）原曲：6 · 1 3 · 2 ｜ 6 － － － ｜ 6 － － － ‖

　　　《睹》：6 · 1 3 2 1 ｜ 6 － － － ｜ 6 － － － ‖

　　可見，這種容許填詞者「改曲」的做法，有時會讓旋律變得更流暢，當然，也會使曲調的面貌多變，這其實更符合中國的音樂文化傳統——主幹不變，細節卻千變萬化。

　　另一首看得出是先有詞後有曲的《出谷黃鶯》，胡文森以三拍子來譜寫，減少粵曲味，而曲調裡，又有不少頂真及節奏型重複之處，用來增強曲子的音樂感，免其鬆散：

1 7 ｜ 6 － 5 ｜ 1 0 5 3 5 ｜ 2 － － ｜ 2 －

2 ｜ 2 － 5 6 ｜ 3 － － ｜ 5 － 7 ｜ 6 － － ｜ 6 －

6 ｜ 2 － 6 5 ｜ 3 － － ｜ 6 · 1 3 1 ｜ 2 － － ｜ 2 － …

1 ｜ 2 0 1 6 1 ｜ 5 － － ｜ 5 －

6 1 ｜ 5 － 1 ｜ 1 － － ｜ 2 0 3 5 3 ｜ 6 － － ｜ 6 －

6 1 ｜ 6 － 5 3 ｜ 6 － － ｜

以上是頂真。

1̲ 7̲ | 6 - 5 | 1̲ 0̲ 5̲ 3̲5̲ | 2 - - | 2 -

3̲ 0̲2̲ 5̲3̲ | 5 - i | 2̲ 0̲i̲ 6̲i̲ | 5 - - | 5 - …

2̲ 0̲3̲ 5̲3̲ | 6 - - | 6 - 6̲i̲ | 6 - …

以上是節奏型重複。

其他看得出是詞先曲後的還有《對酒當歌》，胡文森在這首歌曲裡也使用了許多相同的節奏型，以使歌調的樂感加強，最常見的是下列兩種：

（一）

×·×̲ ×̲×̲ ×̲×̲ | × - - - |

（二）

×·×̲ × × | × - - - |

歌曲中段合唱的兩句就弄得更整齊了：

| 5 · 5̲5̲ 5 - | 6̲ 6̲ 6̲2̲ 3 |
你　看啊　　青春不常在

| 5 · 5̲5̲ 5 - | 5̲ 3̲ 3̲5̲ 1 |
你　看啊　　歲月易消磨

剩餘下來的六首時代曲風格的作品，即《月夜擁寒衾》、《可憐好夢已成空》、《秋月》、《青春快樂》、《櫻花處處開》、《富士山戀曲》，估計都是先寫好旋律再填詞的。當中，可以看到胡文森旋律創作的能力非常高，甚

至應該是學習過西方的旋律創作方法。猶記得黎紫君生前憶述，胡文森非常愛看西片，對西洋音樂及其創作技法，有涉獵絕對不奇，何況他也拉小提琴，這種推想應是可以成立的。還要注意的是，胡文森這六首曲子應該都採用十二平均律，而不是傳統的廣東七平均律。

這六首作品裡，《月夜擁寒衾》和《可憐好夢已成空》都是三拍子的。看來這種絕對是外來品的音樂節拍，胡文森頗鍾情。除了三拍子，胡文森在寫旋律時還運用上三連音（見《櫻花處處開》）、分解和弦（見《青春快樂》），都是很西化的表現手法。在《富士山之戀》裡，也許為了帶出日本韻味，竟使用降 3 音，真是敢於嘗新。

接下來，看看胡文森如何靈巧多變的使用西洋流行曲常用的反覆、模進、頂真等技法。當中流傳最廣的《秋月》，就是極出色的例子：

——《秋月》主歌

《秋月》主歌的小小動機，以換尾作變化重複，線條流利，二、三句以 5 音頂接，便甚靈巧，末句則全是級進，像是毫不費力的水到渠成，而 A_1 段落在中音 3 ，A_2 段落在主音 1 ，俱合法度，至是難得。

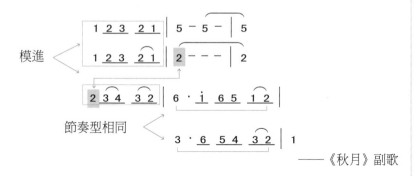

——《秋月》副歌

　　副歌的首二句，僅換掉句末的長音，但首句是兩個較短的長音，次句是一個長長的音，變化微妙復美妙，之後，又以 2 音作頂真，且向上模進，並出以短小跳躍的音符，再見靈巧流麗。最後，又讓 A₂ 段末句的語句重現，構成主歌與副歌之「合尾」關係，手法真是簡練而美妙。這首《秋月》，其實音域僅有一個八度，在如此狹小的音域裡，能寫出這樣妙曼的旋律，實在難能可貴。

　　至於這六首作品裡有關頂真手法的運用，可見下面兩個析例：

（一）

$\dot{2}$ $\dot{2}$ $\dot{3}$ · $\underline{\dot{2}}$ | $\dot{1}$ 7 6 0 |

6 6 $\dot{1}$ · $\underline{7}$ | 6 $\dot{1}$ 5 0 |

$\underline{5\ 6}$ $\underline{5\ 4}$ 3 3 | 1 2 3 0 |

——《青春快樂》

(二)

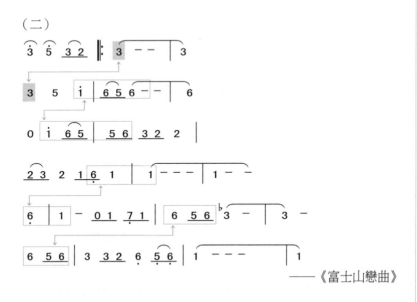

——《富士山戀曲》

筆者覺得，要是胡文森能有多些機會創作時代曲風格的旋律，應該還可以寫出更多精彩的作品，可惜在他所處的時代，這種機會卻不多，他甚至也不及王粵生幸運，王氏寫的時代曲風格歌曲，嚴格而言只有《荷花香》、《懷舊》、《檳城艷》三首，數量不及胡的多，但由於有芳艷芬主唱，竟都流行了起來。胡文森寫了這麼多，卻只有最初由芳艷芬灌唱的《秋月》流傳最廣，另一首《載歌載舞》，原作並不為人知，人們熟悉的卻是填了詞由鄭君綿主唱的《賭仔自嘆》，而且也很少人知道這《賭仔自嘆》的曲調出自胡文森手筆。

在結束本節的論述前，筆者仍有補充，除了前文提到曲調因填詞而產生新的變化，形成新的版本，其實有些粵曲風格的旋律創作，也可以因演唱者處理的不同而衍生新的版本。這一點，可以乙反調風格的《燕歸來》為例，讀者細心對照一下「版本一」（李慧主唱，原電影插曲）與「版本二」（新紅線女主唱，唱片版本），就知道二者相異之處甚多。這裡僅舉一處：

1　2　5̇1·424　5（·4 565）　│　5̇ 2̇　525712　7̇（5712　717̇）　│
人 在 閨幃　　中　　　　　　　心 在 雲山　　外

——《燕歸來》版本一

12　│　5̇1·424　5̇ 2̇7̇　525712　7̇　│
人在　　閨幃　　中心在　雲山　　外

——《燕歸來》版本二

在版本一中達八拍、兩個小節的兩句唱詞，在版本二裡四拍半便唱畢，緊縮得多了。

這種頗「大幅度」的變動，在後來的粵語流行曲裡頗為罕見的。

流傳廣遠的三首歌曲

胡文森的三十一首曲調創作中，最著名的當數《燕歸來》、《載歌載舞》和《秋月》。

猶記前輩憶述，邵鐵鴻曾因自己的作品《紅豆曲》和《流水行雲》廣受傳揚而感到洋洋得意，因為當年的粵語歌調創作，要廣受傳揚殊不輕易，除了呂文成，大部份創作者都僅有一兩首知名作品而已。比如崔蔚林就僅有一首《禪院鐘聲》，而易劍泉也僅有一首《鳥投林》。故此，胡文森能有三首，亦可是粵語歌調創作的名家了。

說來，胡文森這三首作品，竟有兩首同屬電影《蝴蝶夫人》的插曲，亦是一奇。

查電影資料館的資料，這部《蝴蝶夫人》由黃岱執導，由張瑛和梅綺

《蝴蝶夫人》電影特刊。

主演，於 1948 年 9 月 30 日首映，更是香港出產的第一部三十五毫米彩色電影。影片裡有四首插曲，分別是《秋水伊人》、《千里吻伊人》、《載歌載舞》及《燕歸人未歸》（亦名《燕歸來》）。電影資料館藏有這部《蝴蝶夫人》的電影特刊，內裡載有三首插曲的曲詞，分別是《千里吻伊人》、《燕歸來》及《載歌載舞》。後兩首皆是吳一嘯作詞，胡文森製譜，而《千里吻伊人》則無詞曲作者資料，但閱《千里吻伊人》的曲譜，則可推斷是據一首同名的國語時代曲重新填詞，而填的應是國語詞。

有關《千里吻伊人》，據上海辭書出版社 2002 年 4 月版的《上海老歌名典》介紹（見該書頁 374）：

「《千里吻伊人》一歌，流行已半個多世紀。為著名歌唱家蔡紹序首唱，由百代唱片公司製成唱片，暢傳海內外。……此歌與《初戀女》、《秋水伊人》、《教我如何不想她》並稱『歌中四美』，並不言過。」

筆者猜，在特刊中沒有出現的插曲《秋水伊人》，曲調也應是採自同

名的國語時代曲吧。

　　故此,《蝴蝶夫人》應只有兩首粵語插曲。《燕歸來》在電影特刊裡便已注明:又名《燕歸人未歸》,其實,估計在五十年代後期,它就再多了一個別名:《三疊愁》,這個別名後來為更多人熟悉。從九十年代至今,高胡演奏家余其偉經常演奏《絲絲淚‧三疊愁》這個曲目,只是,余氏把《三疊愁》的作曲者弄錯成陳冠卿。但有《蝴蝶夫人》電影特刊為證,《三疊愁》的作曲者肯定是胡文森而不是陳冠卿!

　　另一首插曲《載歌載舞》,還有一個別名《南洋小姐》,據知,當時一張跳舞音樂唱片,就是採用《南洋小姐》這個名字的,演奏者有梁以忠(三弦)、呂文成(二胡)和林浩然(鋼琴)等。不過,這《載歌載舞》最為人熟知的版本乃是鄭君綿演唱的《賭仔自嘆》:「伶冧六、長衫六、高腳七,一隻大頭六……」這個版本,是早年粵語流行曲裡的經典,幾乎無人不識。其實,鄭君綿演唱的歌曲,除了上述的《賭仔自嘆》,至少還有《地獄天堂》、《整古弄怪》、《煲三六》等三首歌,都是調寄《載歌載舞》這個曲調的。

　　香港的第一部三十五毫米彩色電影的兩首粵語歌曲,都成了經典,委實是傳奇。另外,曲王吳一嘯,曲帝胡文森,極少合作,二人在《蝴蝶夫人》裡,一個寫詞,一個譜曲,合作出來的作品成績如此驕人,亦屬異數。事實上,吳一嘯自己也會譜曲,卻讓胡文森製譜,其中也許有值得後人津津樂道的故事,可惜,年代久遠,早已無從稽考了。

　　至於另一首《秋月》,原是芳艷芬電影《董小宛》主題曲《新台怨》唱片中的湊數歌曲,但流傳甚廣,比如幸運唱片公司在 1961 年再版芳艷芬的歌曲時,仍有收錄《秋月》(唱片編號 LEP3091)。在七十年代,則有鄭錦昌、鄭少秋灌錄的版本,而鄭錦昌在 2001 年所灌的 CD 唱片《往日

芳艷芬的《董小宛》唱片。

的情調》，仍有灌唱《秋月》。而同期的「鄭錦昌唱遊鴛鴦江晚會」，《秋月》也是在宣傳稿裡獲強調的幾首名曲之一！可見鄭錦昌非常鍾愛這首老歌，也讓這首老歌來到新世紀仍能不時在空氣中傳播。

第三章

曲詞管窺

本章所指的「曲詞」，是包括粵曲曲詞及粵語流行曲曲詞的，同時也涉及他寫的電影歌曲曲詞。雖然這三者之中，前者和後兩者是截然不同的類型，但畢竟都是「詞」。

我們將可以看到，胡文森寫的粵曲曲詞，是比較文雅的，而他寫的粵語流行曲曲詞以至電影歌曲曲詞，卻常常是很通俗的，諧趣的。在那個年代，並不僅胡文森是這樣，其他同期詞人在詞風上通常都是這樣選擇取捨的。箇中原因，本章會有所討論。

胡文森的粵曲曲詞包括由他自己先寫詞再譜曲的粵曲風格電影歌曲，即包括在第二章頁 20 至 21 的「胡文森旋律創作表」裡所列的二十二首粵曲風格作品。

胡文森一生共寫了多少支粵曲，委實是一個沒法回答的問題，因為他的粵曲作品現在已沒可能搜集得齊全，而筆者在是次研究中找到有關他的粵曲作品資料，約有百餘首，當中不計他為好些戲曲電影寫的粵曲。如果做個粗略的估計，他寫的粵曲曲詞（包括戲曲電影裡的成支粵曲）應在二百首以上。

據幸運唱片公司的負責人伍連昌先生憶述，胡文森應該沒有寫過舞台演出版的粵劇劇本，他一生只寫四類粵曲：在茶樓歌壇唱的女伶曲，錄音用的唱片曲，電影的主題曲或插曲，電台播音的單支曲。用於電台播音的，可說最難找，因為曲詞可能只刊載在報紙上，未必記錄作者名字，流傳下來的很少。電影的主題曲或插曲，則要指望該電影仍然存世，又或電影特刊裡有印載曲詞資料（當然前提是特刊尚在人間，並未湮沒）。茶樓歌壇唱的以及用作灌唱片的，傳下來的最多，筆者搜集得到的，也是以這兩大類為主。又據對小明星其人其曲甚有研究的黎佩娟小姐說，胡文森在上世紀三、四十年代，應該有主理茶樓歌壇（胡氏家人也證實了這一點），

粵語流行曲萌芽初期出現的「粵語時代曲」唱片。

可惜事隔太久，很難找到有關的信息了。

　　由於胡文森的粵曲曲詞作品這樣多，本章打算首先以手稿的粵曲作品為論述重點，再旁及其他較有特色之作。

　　跟粵曲作品的情況相類，胡文森的粵語流行曲作品，同樣難以蒐集得齊全，他一生究竟寫過多少粵語流行曲作品，亦同樣難以統計。

　　事實上，在上世紀四、五十年代，人們還未有清晰的「粵語流行曲」概念，現在我們認為可列入「粵語流行曲」類別的，在當時可能並不為大眾認同，因而有產生混淆的可能。

　　在本書第二章裡就曾指出：「據電台中人反映的，若說這些歌曲是粵語時代，肯定沒有聽眾，『電影歌曲』算是較好的說法。當時的大老倌絕不會錄唱這種歌曲……」

　　筆者認為，胡文森作品中，屬和聲唱片公司的「粵語時代曲」類別的，當然就是粵語流行曲，而他所寫的電影歌曲，只要其風格並非粵曲風

味，音樂傾向以「時代曲」風味處理的，也應劃歸粵語流行曲。

因此，在第二章的「胡文森旋律創作表」裡，便有九首屬粵語流行曲，其中《對酒當歌》、《月夜擁寒衾》、《可憐好夢已成空》、《秋月》、《青春快樂》、《櫻花處處開》、《富士山戀曲》等七首更是他包辦詞曲的。

創作限制

在正式談他的曲詞作品之前，筆者覺得有些事情宜先讓讀者多了解一下。

首先是一支粵曲的長度問題。上文說到，胡氏寫的粵曲有四類，且簡稱為「歌壇曲」、「唱片曲」、「電影曲」、「電台曲」。

在容世誠著的《粵韻留聲——唱片工業與廣東曲藝（1903－1953）》一書中（以下簡稱《粵韻留聲》），就談到「歌壇曲」和「唱片曲」的長度問題，見書中頁 137 至 140。這裡只簡而言之，通常在茶樓由女伶演唱的「歌壇曲」，為了環境及場合的需要，一支曲最好是四十五至六十分鐘，這樣是最方便唱者和經營者。

「唱片曲」卻不同，受當時七十八轉唱片載體的限制，要是只錄一張唱片，長度只可以是六七分鐘左右，錄兩張唱片，長度以十二至十四分鐘最佳，而且其中必須每三分餘鐘就稍作停頓。至於「電影曲」和「電台曲」，也同樣是有限制的，電影講究畫面變化、情節推進，一支粵曲唱逾十分鐘，就無法配合電影節奏了。「電台曲」亦受制於電台節目的時間，總是以不超過十四、十五分鐘為最適宜。

這些長度限制，是十分影響粵曲的創作和欣賞的，容世誠在《粵韻留聲》裡就引述了王心帆在《星韻心曲》裡所說的情況：

「小明星的歌名，如日之升，唱片公司，爭相聘用。可惜，她的曲多是長曲，如要入碟，非五隻唱片，不能盡所其所唱。小明星對此，曾與我商，要我撰幾支短曲，給她灌片。我婉拒之，撰唱片曲，非我所長；而且唱片曲，在梆黃中，要加插小曲，才能有銷路。是梆黃腔，則無人光顧也。

黃九叔知道小明星最佳的曲，有《秋墳》、《癡雲》，便與小明星商量，刪繁就簡。小明星贊成，所以就把《秋墳》刪到最短後，便由九叔加上短短的小曲，在唱片中唱出。《癡雲》則取南音一段，而且還要刪短。這兩曲唱片，果然暢銷。」

從王心帆這兩段敘述可知，粵曲曲詞原來為了因應場合，可刪減縮短。再者，「唱片曲」是不宜純梆黃的，必須加進小曲，不然就不好銷了。容世誠在其《粵韻留聲》裡還引述了靳夢萍的說話，多一位前輩證實「唱片曲」常在梆黃裡加插小曲，是因為聽眾喜歡。

其實聽眾何止喜歡聽小曲多於聽梆黃，他們往往愛聽諧趣的粵曲多於文雅抒情的粵曲，尤其是二、三十年代的時候。容世誠在《粵韻留聲》中提到，1930 年新月公司推出第五期唱片的時候，舉辦了唱片銷量競猜遊戲，讓公眾投函競猜該期二十八款唱片的銷量排名。後來結果公佈，最受歡迎的十款唱片，排第一、二名的都是何大傻唱的諧趣粵曲。

由上文的引述，我們會發現，「唱片曲」一開始就不得不面對市場，時刻需要以商業因素來考慮對曲詞的處理。而我們現在也很難想像，原來五十至七十年代的粵語流行曲之中，諧趣鬼馬與文雅抒情的兩條路線並舉，是三十年代的唱片粵曲的情況的遷移、延伸。

說來，筆者過往常常覺得，粵曲曲詞創作像是一種加水的技術：在飲品中加水，份量增加了，卻又不覺得稀釋了。長四十五至六十分鐘的「歌

壇曲」，尤覺如此。其實一般長十來分鐘的「唱片曲」，筆者也覺得是加水份的遊戲。當然，這種想法很有低貶的成份。

從胡文森的作品研究中，他創作的四類粵曲：「歌壇曲」、「唱片曲」、「電影曲」、「電台曲」的曲詞創作，要是跟傳統的中國古典文學韻文相比擬，該是哪一種體裁呢？筆者認為，屬散曲裡的套數。

然而對於元代及以後的散曲，一般人，不管是文人還是學者，關注較多的往往是散曲裡篇幅較短的小令，較少關注篇幅甚長的套數。中國古典文向來崇尚短小精悍的詩篇，像套數這樣長篇的韻文，不免易受冷待。單以創作數量計，《全元散曲》輯得小令三千八百五十三首，套數四百五十七套，只佔總數一成多一點，於此就可見端倪。這方面，粵曲的創作情況完全不一樣，因為粵曲界並不視單支小曲的創作為粵曲作品，所以粵曲創作總是「成套」的，至少有兩三個板式串綴成篇。

有一點值得注意，省港的歌壇粵曲、唱片粵曲是特有的戲曲體裁，其他地方的戲曲如潮劇、越劇、京劇等都找不到相對應的事物，單以京劇來說，絕不會有在茶樓設壇坐着唱的京曲，而京劇的唱片都是折子戲，不像粵曲的唱片曲，由專人撰寫，並非某劇的折子戲。這種粵曲獨有的戲曲體裁，實在應該珍惜愛護，並發揚光大。

可惜的是，體裁雖是獨有，而且總是成支成套的歌壇曲、唱片曲，跟套數一樣較少受文人學者關注。今天人們關注最多、研究最多的是唐滌生幾齣舞台粵劇創作，至於舞台下的各類粵曲曲詞，鮮見有人深入研究！

拿套數與散支粵曲比照，筆者覺得很有意思，所以下面的文字，偶爾會拿二者做比照。

粵曲作品的大膽取材

明代王驥德的《曲律》中論套數云：「套數之曲，元人謂之『樂府』，與古之辭賦，今之時義，同一機軸。」這說法也很對，因為兩者都屬宏篇鉅製，很講鋪排之道。散支粵曲也是如此。不過，以題材論，古代的套數作品，取材較近現代的粵曲廣泛得多。

事實上，從我們搜集得到的胡文森粵曲曲詞來看，抒情文雅的一類，不外帝王將相、才子佳人，而鬼馬諧趣的一類，頗多跡近無聊搞笑之作，更沒法找到像元代套數名作，如劉時中的《北正宮・端正好：上高監司》、杜仁傑的《般涉調・耍孩兒：莊家不識勾欄》、睢景臣的《般涉調・哨遍：高祖還鄉》、姚守中的《中呂・粉蝶兒：牛訴冤》等等具諷刺現實意義的作品。

這一點，應不難解釋，首先是像胡文森這樣有名氣的撰詞家，也不是想寫什麼就寫什麼。據幸運唱片公司的負責人伍連昌憶述，胡文森寫出來的曲詞，經大老倌過目後不滿意而要修改是常事，也常常有大老倌看了並不肯唱，唱片公司只好轉拿給新晉的伶人唱家去唱（因為已付費用予撰詞家，不想浪費），可見撰詞家是頗受制約的。當時的唱片粵曲曲詞，首先是商品，其次才是文學作品。所以，曲詞總是郎情妾意，不然就是硬生生的搞笑，如他寫給幸運唱片公司的諧趣粵曲《阿福》、《孤寒財主》等。

此外，胡文森的粵曲曲詞，不少是據電影故事或舞台上的粵劇故事寫成（或剪取若干片段再縫合而成），例如：

《款擺紅綾帶》（同名電影於 1948 年 5 月 16 日首映）

《艷女情顛假玉郎》（同名電影於 1953 年 8 月 30 日首映）

《富士山之戀》（同名電影於 1954 年 1 月 1 日首映）

《江山美人》唱片。

《泣碎杜鵑魂》（電影《杜鵑魂》於 1954 年 12 月 1 日首映）

《艷陽長照牡丹紅》

這幾個例子，前三個其實都是先有粵劇，再拍成電影，然後又改寫成唱片粵曲。《艷陽長照牡丹紅》則是先有粵劇，然後另寫成唱片曲。《杜鵑魂》則是據艾雲的同名電台天空小說改編成電影，再變成唱片粵曲。這些唱片曲很難說不是借仗原影片原粵劇的餘威，使灌錄的唱片銷量有保證。

筆者甚至認為，胡文森個別的粵曲曲詞，還帶一點情色意味，像徐柳仙、胡美倫所唱的《江山美人》：

（生唱南音二流）金綃帳，怯春寒。乍聽雞聲疑早唱，起來視政，已是日上宮牆。罷朝堂、宮幃往，玉人何事別椒房，敢是出浴華池（滾花）待孤隔簾偷看。

（旦唱何日君再來）鬢無光，褪花黃，淡脂無香，昨宵蝶何狂，未解惜玉憐香，柔弱難捱風浪，趁春意微寒，華清池旁自解衣，浴戲水中央，溫水暖芬芳。

（生白）滑水洗凝脂，美人脂更滑，哎吔攞命咯。

（旦唱連環西皮）真真佻放，不應偷看，非禮行為罪有應當。

（生唱）哎吔吔，我係你嘅心愛嘅君皇。

（旦唱二黃）你褻瀆生嫌，敢請暫時他往。

（生唱）今日我特來相助，替你洗淨殘香。

（旦唱）生怕見笑宮人，有損君皇威望。

（生唱）孤為國主，豈有宮禁生妨。

（旦唱龍舟）哎吔醜死鬼咯。

（生唱）醜乜野呀心肝。

（旦唱）真係羞人答答，因為我都未着衣裳。

（生唱）清白嬌軀，何妨示看（白）等我同你洗啦。

（旦唱）臣妾有勞主上，心更不安。

（生唱）香梘磨勻，再用羅巾刷盪。

（旦唱）哎吔吔而家畀你擦損咯，我憎你用力太狂。

（生唱半快二黃）呵一呵，好過舊時多，妙手輕輕，再來一趟。

（南島春光）淡淡定定，學掃蕩，學掃蕩。

（旦笑唱）嘻嘻嘻嘻，用細力，肉癢莫擋。

（生唱）請恕為皇，洗刷外行。

（旦唱）今已浴完，披上便服裳，請到外廊，等妾換便裳。

（生唱士工慢板）王有心，代嬌勞，肌肉沁骨，最妙係衣窄帶長，情有絲，似帶長，一縷情絲，僅向香腰緊縛。

（旦唱）帶奚輕，風何狂，若果王如腰帶，容乜易因風飄揚。願王情，如衣窄，緊窄內裳，巧與奴身貼熨。

（生唱孟姜女）浴罷春宵，遇霜降，爐鼎暖酒可禦寒。

（旦唱）忙接酒杯，飲過暖心臟，又斟滿還敬君皇。

（生唱士工慢板）咁就酒入歡腸。

（中板）酒有香，飲入香唇，更應化為香汗。

（旦唱）我哋個好君皇，果是性如醇酒，奴願長戀醉鄉。

（生唱滿場飛）拿上玉壺來斟上，玉容醇醪競美香，大家稱觴，悲歡到醉便忘。

（旦唱）寧教酒醉眠夢場，不教無聊誤醉鄉，大家稱觴，甘旨有美味嚐。

（沉腔滾花）哎吔吔，霎時間，好似覺得步浮搖蕩。

（生白）玉人醉後嬌無力，扶到羅幃，哎吔肉也香呀。

（唱收板）尋春光，巫山趨往，三魂飄蕩，借意酒狂。

我很疑惑，以五十年代的電台尺度，這首粵曲會否遭禁播。只是至少說明，原來以往粵曲曲詞也有情色成份的作品，雖然數量應是極少，但絕非一片淨土。事實上，看胡文森的手稿，也有幾篇是有情色意味的，如《我忘不了你》中的一段「南音」，《花開待郎來》的一段「螺黛」小曲，《花好月圓》的一段「月圓花好」小曲，還有一首以小曲《恨東皇》寫成的《夢裡歡娛》，所寫之夢，正是帶情色之綺夢。也許，是胡文森常看西片，思想較開放，曲詞裡並不避忌帶點情色，至於其中有否商業因素，則暫時不得而知。

說到西片，胡文森有時會把西片故事的人物背景改造，移植到粵曲去，但曲名則沿用西片的名字，像如薛覺先、上海妹的《魂歸離恨天》，徐柳仙的《魂斷藍橋》，何鴻略、關婉芬的《茶花女》（還有手稿裡小燕飛唱的《茶花落》，估計也是取材自《茶花女》的故事）等等，這些做法是十分大膽的，可又不能說是開先河，因為早在薛馬爭雄時期，「西為中用」的例子就頗多，只是，西為中用畢竟是帶點冒險的，難以預測市場是否接受。然而，從近年依然有陳玲玉重新灌唱《魂斷藍橋》，應說明胡文森這類作品還是有成功之處，才能夠一直流傳至今。

胡文森也不是只有商業味濃之作，比方說，像他寫給徐柳仙唱的抗戰粵曲《血債何時了》，小明星唱的抗戰粵曲《人類公敵》，寫給靚次伯、羅麗娟合唱的《忠義撼山河》，又或是梁無相、梁無色合唱的《介之推》，都

胡文森曾為任劍輝與芳艷芬合演的《梁山伯與祝英台》撰寫曲詞。

屬氣壯山河、義薄雲天之作，雖然數量極少。

關於《介之推》，據庚子先生當年在《新翡翠》周刊的「名伶趣事」（1989 年 8 月 16 日，第 179 期）中提到：「梁無相唱片多多，但只有一張名為《介之推》者最為特別，此乃抗戰勝利之初作品，有諷刺當時的貪官污吏含意」，並列出歌詞如下：

（生唱小曲《紅淚花》復員復員勝利見，有的作高官，屢陞遷，有財發誰不愛佔，之推偏不要叨沾。

（旦滾花）當局不賞功臣，何以你又不求貴顯？

（生三腳凳）盡忠臣責任，賞賜在君權……（龍舟）苛征及冀，惟屄無捐，可憐國庫，一樣無錢，軍餉難捱，盜風未歛，空懸法紀，不網榮尊，官習驕奢，民須節儉（轉二黃慢板）正是宦門肉臭，幾許餓殍在街前，大抵官是庖人，民如豕犬。

報道更謂：「上述曲詞可謂相當大膽，簡直予貪官當頭棒喝，尤幸和平後百廢待興，官方未有暇有曲檢之設，否則梁無相姐妹在歌壇唱此曲，

實有隨時被捕之可能也。」

然而，對貪官當頭棒喝的，首先應是撰寫這闋曲詞的胡文森，梁無相只是依詞直唱而已。

說到取材，胡氏手稿裡的粵曲作品《香江花月夜》，以愛情為幌子，帶出香港的風光與景點，就非常特別！而手稿裡另一首《人間地獄》，寫一女子為養家中一老一幼而賣身，揭露社會悲慘陰暗的一面，這種題材，當時的電影很常見，但寫進粵曲裡，就較少見了。

為了讓讀者能看到胡文森粵曲曲詞創作豪壯的一面，這裡把全首《忠義撼山河》（靚次伯、羅麗娟合唱）的曲詞抄錄出來：

（生詩曰）白髮三千丈，丹心百鍊鋼呀（小曲）家邦經已無望，決心身殉喪，此生身事宋，誓志無別向。（反線七字清）帝主曾經投河喪，殘臣依舊困監房，茹苦未能消志壯，滿腔熱血報君皇。（花）慘見宋室山河，淪陷在敵魔掌上。

（旦白）文大人（口古）歌女素素不遠千里而來，為把文大人尋訪。

（生白）素素你因何到此（口古）哎，可惜我模糊病眼，難見到你粉黛容光。

（旦乙反長花下句）心悲愴，意迷茫，遙遙千里步愴惶，鶴唳風聲心驚喪，為尋故主不惜飽受霜雪淒涼。今日好比夢裡相逢，請大人略述別來情況。

（生反線中板）一自破京師，孤軍抗戰，我獨攘臂勤王。拚教擲頭顱，明知是螳臂擋車，仍欲與敵人力抗，又豈料懸殊眾寡，終告兵敗將亡。（七字清）宋帝南遷臣伴往，被擒威脅未肯降。（花）卿呀你由故鄉而來，請說明我家庭狀況。

（旦乙反中板）最堪悲，大公子，佢在亂裡已逃亡。講到環姑娘，聞說佢流浪在西寧，我已不知佢去向，柳小姐，去年病逝，夫人又落髮在庵堂（花）受盡顛沛流離，不辭萬水千山，都為把大人尋訪。

　　（生沉花下句）哎吔吔，家破人亡（乙反長二黃）破碎家邦，人逢亂喪，英雄末路困監房，國破家亡寧忍看，雞群棲食，苦煞呢隻屈節鳳凰，我已引頸待刑，豈料未如所望。

　　（旦乙反二黃）可憐你雙目，不復見天日重光，又怕辛苦難捱，你不比前時咁倔強。

　　（生・恨填胸）一生膽赤忠肝，一生膽赤忠肝（快白欖）為嚴將軍頭，為稽侍中血，為張睢陽齒，為顏常山舌（雙句）（續恨填胸）心烈志剛志剛志剛。

　　（旦小曲）我為你受困心悲愴，你要捨身共寇仇力抗，怕未見復國身先喪，嘆句社稷會滅亡，又連累民族遭魔障，人民流離災禍降，既絕了望會心沮喪，怕你始終會受降。

　　（生反線快中板）卿毋過慮我變心腸。為有浩然豪氣壯，長存正氣貫胸膛，河岳星辰無變狀。英雄節烈豈無常。（花）正是沛然塞倉冥，氣衝霄漢。

　　（旦快中板）聞君壯語慰心膛，志士英雄無事倆。婦孺女子志氣昂。（花）你他日殺身成仁，儂當捨生在你嘅忠靈塚上。

　　（生花）我感卿義重，慷慨激昂，你且回家，勿來探望。

　　（旦花）縱在喉嚨慘結，亦不敢露出淒涼，強為歡，忍淚兒，黯然回家往。

　　（生花）但願長存浩氣，留與日月爭光。

粵曲曲詞的修辭技巧

板式與小曲的採用

　　對於胡文森粵曲曲詞創作的結構，筆者做了一個小小的統計，統計胡氏手稿裡的二十四首作品（不計《紅樓抱月眠》、《梁山伯十送英台》、《英台祭奠》、《白蛇傳》四段，其中《紅樓抱月眠》是改編吳一嘯的作品，其

他幾首看來非一般唱片粵曲），得到以下的數據：

小曲	五十二首
滾花	二十二首
長句二黃	二十首
反線中板	十三首
二黃	十二首
士工慢板	十首
中板	八首
南音	八首
乙反調	六首

　　從這個抽樣調查，約略可知，胡文森寫粵曲，小曲是必用的，且平均每一支粵曲至少用兩首。梆黃系統的板式，最常用的依次為「滾花」、「長句二黃」、「反線中板」、「二黃」（包括「反線二黃」）及「士工慢板」，再其次是「中板」、「南音」以及與乙反有關的板式。觀乎這小小的統計，或者可以讓學寫粵曲者知道，至少要先學會「滾花」、「長句二黃」、「反線中板」、「二黃」、「士工慢板」這五大板式，其中「長句二黃」、「二黃」屬 G 徵調，「士工慢板」屬 C 宮調，「反線中板」屬 G 宮調，已含三種調性，要是再加上「乙反」唱法，調性對比已經非常豐富！

　　從胡文森的手稿裡，可以看到，他有兩次用到「反線二黃」的板式（一次是《琵琶行》，一次是《香江花月夜》）時，都特別標注了工尺譜，而在《琵琶行》的手稿中，還可看到當中的反線二黃唱詞給重譜一遍。大抵正如《粵劇唱腔音樂概論》（廣東省戲劇研究室主編，人民音樂出版社 1984 年 2 月初版）一書指出：「（反線二黃）是宮調與徵調的綜合調式。它的上句傾向於宮調，下句傾向於徵調，產生旋律基礎音時，又採取正線

旋律與反線旋律交替使用的方法；由於兩種調式和兩種旋律的交替，所以旋律性較強，加上（反線二黃）的速度很慢，行腔自由，所以唱腔比較婉轉動聽，表現力較強，特別長於表現戲劇衝突最高潮時抒發人物的內心感情。」考慮到伶人不易即興把這旋律性較強的板式唱得好，所以事先標出工尺，作為演唱的依歸。

　　胡文森採用的小曲，通常都是流行習見的，如《小紅燈》、《小桃紅》、《柳搖金》、《螺黛》、《禪院鐘聲》、《滿場飛》等等，比較冷門的是在《腸斷大江東》這支作品裡，使用了洞簫獨奏曲《幽思》（然而只交代是「古譜」，就有點不當）來填詞，這裡轉錄出來並譯成簡譜，讓大家看看他怎樣把純音樂填成曲詞：

腸斷大江東

4 i 線
曲：古譜《幽思》

胡文森曾把電影《紅菱血》的情節改寫成粵曲曲詞，圖為電影特刊。

曲詞的戲劇性與警句

胡文森雖然很少寫舞台演出版的粵曲，但他寫的唱片粵曲電台粵曲等，往往很有戲劇性，例如手稿《杜鵑魂》一開始便唱：

情天生變，拆散並頭蓮，情侶變祖孫，情愛化輕煙……

「情侶變祖孫」固然離奇，也是一個很大的懸念，讓聽眾好奇想知道故事的來龍去脈。這是據同名電影的故事內容寫成的，而胡文森一開始就把戲劇衝突凸現，這是有力的安排！

又如手稿中的一首《銀河會》，寫七夕織女赴銀河會牛郎，卻不斷寫織女熱切的期待落空，到最後才見到喜鵲飛來架橋，極力的欲揚先抑。再如手稿裡《宮花寂寞紅》這支粵曲裡，則是故佈疑陣，營造起伏跌宕的效果：

偶聽羊車轆轆響，疑是君皇駕幸，不禁喜極歌狂……脂粉輕施再添粧，繡帳揭開笑待吾皇，又聽御車聲入鄰巷，但見風吹草動猶未見皇，燭影尚搖紅，人影猶孤寂，我依舊獨守空房……

從狂喜到孤寂重現，情緒起跌的幅度異常大！

其實筆者覺得，胡文森偶爾很在意在曲詞中寫出一兩句警句，尤其是一些比較寫實的作品如：

（一）

職業是戀愛嘅鴻溝，
金錢是情關嘅隙漏！

——《茶花落》（手稿）

（二）

犧牲一個肉體，
把兩個殘命保留！

——《人間地獄》（手稿）

（三）

療貧猶幸有琴絃，
白眼相加，我哋視如不見，
不談藝術，我哋只論金錢。

——電影《歌聲淚影》主題曲（手稿）

第三個例子中的一句「不談藝術，我哋只論金錢」也許是太尖銳，電影中所見到的版本是修改過的，變成「但得抒情寫意，快慰心田」。筆者猜測，像《人間地獄》這樣寫實之作，會不會因而沒有伶人老倌願意去唱呢？

排比的運用

誠如前文所言，散支粵曲，與古代的套數相似，也因此很講究鋪排之道，而要鋪排很難完全不用排比之法。看胡文森的粵曲曲詞的作品，用排比的例子實在不難舉出，以下五個例子，都摘錄自他的手稿：

（一）

（長句二黃）聽得我紅暈泛桃腮，
聽得我心頭不自在，
聽得我魂搖魄蕩似癡呆，
聽得我整個心兒飛天外。

——《花好月圓》

（二）

（反線中板）知你在他鄉，一定心廣體胖，
寧知我為郎瘦欲死；
知你在他鄉，一定加餐豪飲，
寧知我茶飯不思；
知你在他鄉，一定絲竹寄情，
寧知我對笙歌無趣味；
知你在他鄉，一定暢遊享樂，
寧知我悶坐璇閨。

——《因風寄有情》

（三）

（二黃）是否征馬不前，卻被風霜阻礙；
是否今宵無暇，苦煞分身不開；
是否野外花香，惹得蜂忙蝶採；
是否忘情太上，有意爽約不來。

——《花開待郎來》

（四）

（中板）春日愛遊河，共駕新型遊艇，欣然破浪乘風；
夏日正炎炎，共作戲水鴛鴦，追逐灘頭同戲弄；
秋日好登高，輕車臨山嶺，恍如直上天宮；
冬日對紅爐，錦帳春溫，夜夜衾裯與共。

——《泣櫻花》

（五）

（減字芙蓉）馬場觀賽馬，不見理想嘅少爺；
夏日淺水灣頭，不見風流學者；
有時遊赤柱，不見佢試馬或乘車；
有陣新界流連，不見伊人遊郊野；
有陣青山遊古寺，不見騷客入瑯玕。

——《香江花月夜》

看看這五個例子，真像在作賦吧！

融入古詩文

粵曲曲詞，可以諧趣通俗，又可以典雅精麗，胡文森明顯是兩種寫法
都能勝任。當然，要讓曲詞典雅精麗，最便捷的做法是把古詩文融進曲詞
裡，單從胡文森的手稿裡，就見到不少實例。

（一）

（長句二黃）柳色新，情天暗，渭城朝雨浥輕塵，
謹備醇醪應痛飲，只為陽關一別，
君呀你慰問無人。

——《怨別離》

這是融化王維的《渭城曲》，原詩為：

「渭城朝雨浥輕塵，客舍青青柳色新。

勸君更盡一杯酒，西出陽關無故人。」

（二）

（反線中板）處處聽笙歌，夜夜醉瓊筵，朝夕有君皇與共；

翠袖薄羅衣，荷蒙讚羨，衣裳道是雲想重有花想容，

露華濃，巧遇拂檻嘅春風，疑是蓬萊仙種。

若非是群玉山頭現，便是瑤台有會月下逢。

（滾花）歌舞謝皇恩，款擺霓裳衣舞動。

（小曲陳世美不認妻）花香凝，露正濃，一枝紅，艷更濃，雲雨夜來到曉峰，夜色自古漢皇重，新妝襯玉人，飛燕入漢宮。

（士工慢板）玉人微醉後，金縷未歌殘，尚有悠揚仙樂，起自天半玉樓中。名花傾國兩相歡，常得君王帶笑看，三千寵愛在一身，再拜謝君皇恩重。

（滾花下句）解釋春風無限恨，沉香亭北，醉眼朦朧。

——《霓裳羽衣曲》

這段較長的唱詞，把李白的三首《清平調》都相繼融了進去，原詩為：

「雲想衣裳花想容，春風拂檻露華濃，

若非群玉山頭見，會向瑤台月下逢。

一枝紅艷露凝香，雲雨巫山枉斷腸，

借問漢宮誰得似，可憐飛燕倚新妝。

名花傾國兩相歡，常得君王帶笑看，

解釋東風無限恨，沉香亭北倚闌干。」

（三）

（反線中板）翹首問青天，天呀幾時纔有月，我欲歸去乘風；
起舞弄影兒，又覺得玉宇瓊樓，風冷如水，霜華重；
月缺尚有圓，情人離不復合，我不禁怨句蒼穹。
（滾花）蟾華偏向別時圓，有情偏被天播弄。

——《腸斷大江東》

這段唱詞，融化的卻是蘇東坡的著名中秋詞《水調歌頭》：

「明月幾時有，把酒問青天。不知天上宮闕，今夕是何年？我欲乘風歸去，又恐瓊樓玉宇，高處不勝寒，起舞弄清影，何似在人間。　轉朱閣，低綺戶，照無眠。不應有恨，何事長向別時圓？人有悲歡離合，月有陰晴圓缺，此事古難全。但願人長久，千里共嬋娟。」

俗語有云：「熟讀唐詩三百首，不會吟詩也會偷」，做撰詞家的，把大量精彩的古典詩文都讀得爛熟，並適當的融鑄進筆下的曲詞裡，就能讓人感到典雅精麗。從上面幾個例子可知，胡文森在這方面是絕不比別的撰詞家遜色的。

電影曲詞中的比喻

胡文森有一類作品，通常是電影曲詞，往往不用梆黃，也非用現成曲調填詞，而是先根據劇情寫詞，再據詞譜上富粵曲風味的曲調。這種詞作，可見於本書附錄一「胡文森旋律創作集」中的部份作品。

筆者發現，在這些詞作裡，胡文森頗喜歡用比喻，如下面的例子：

（一）

燦爛花不免污泥葬，

玲瓏月終向霧中藏，
紅粉佳人向來都薄相，
……
花不常香，月不常亮，由來好夢夢不常。

——電影《狄青》插曲

（二）

鳥有巢，身可棲，人有衣裳身可蔽，
花有人庇護免陷春泥，
月有幾時光輝，人有幾時美麗？

——電影《血淚洗殘脂》插曲《期望》

（三）

純潔誰如秋月色，
瀟灑誰如秋山柳，
秋光如許，勝似桃花入翠樓。

——電影《怨婦情歌》插曲《秋夜不悲秋》

（四）

月不常圓，花不常艷，
世上曾無不散筵，
富貴花憐壽短，紅顏命薄堪憐。

——《淚盈襟》

（五）

食珍饈，着輕裘，鳥在籠中不自由。

——電影《搖紅燭化佛前燈》插曲《錦繡籠中鳥》

（六）

似我這般富貴又如何？
不過天上浮雲一縮影！

——電影《富貴似浮雲》插曲《春歸何處》

在這批例子裡，可見詞人用作比喻之物，都是最常見的花、月、雲、鳥，不厭重複，我想，這不是詞人懶惰，不肯花腦筋想些精彩新穎的比喻，很可能是電影劇情或表現手法所需要的。

筆者看過其中的一部電影《血淚洗殘脂》，片中小燕飛唱出插曲《期望》之前，正有一幕是男女主角羅品超、小燕飛見鳥巢而興結婚之思，因此曲詞一開始便是「鳥有巢……」，這樣起筆是緊緊扣着電影情節，是否創新已是其次。其他幾部電影，筆者無緣一看，但曲詞中的花、月、雲、鳥等比喻，可以想像得到是較方便用畫面來配合的，尤其是《富貴似浮雲》，既以此作電影名字，則「似我這般富貴又如何，不過天上浮雲一縮影」正是點題之句，是絕對不能不這樣寫吧！

諧趣流行曲詞

胡文森的粵語流行曲詞創作，讓人們印象最深刻的是《飛哥跌落坑渠》、《詐肚痛》、《扮靚仔》等「低俗」之作，這真是一件很奇怪的事。

對於那個年代的這種「低俗」之作，著名粵劇劇作家葉紹德曾這樣形容：「下等文字，上等功夫」！問題是，為何要寫這樣的「下等文字」呢？在當時，胡文森並不是唯一的粵曲界中人以「下等文字」寫粵語流行曲詞，鼎鼎大名的「曲王」吳一嘯寫的亦不少，例如：

> 艷麗、艷麗，想扮得個老婆艷麗，
> 就買啦喂，好買啦喂，靚衫襯住靚髻。
>
> ——《賣花聲》
>
> 曲：何大傻，詞：吳一嘯，唱：鄭君綿

諧趣歌曲在三十至五十年代大受歡迎。

（男）我粗粗地亦有車，躝躝吓亦幾趣，
你要去邊一度？我車你即刻去。
（女）No good，無趣，你架踎低咳，撼得碎……

——《老爺車》

曲：呂文成，詞：吳一嘯，唱：鄭君綿、許艷秋

　　其他來自粵曲界的寫詞人如朱老丁（朱頂鶴）、何大傻、禺山等，都
各有大量同類的「下等文字」作品。

　　這個現象，筆者幾年前在拙著《早期香港粵語流行曲（1950 －
1974）》中曾談過：

　　「我想到的是，這也許是當時的觀念問題。正如在前一章談周聰時，
周聰曾說：『那時的諧曲通常都採用粵曲腔味的唱法，很受歡迎，人們一
度把諧曲等同粵語時代曲。』換句話說，在當時也許不但聽眾覺得『粵語
時代曲』應有諧趣這一類別，而不少寫詞的亦認為諧趣歌曲是粵語時代曲

當中不可少的東西。事實上，在三十至五十年代，鬼馬、諧趣的粵曲作品其實也不少，粵語時代曲的諧趣作品，在這方面乃是一脈相承而已。芳艷芬對此問題則有這樣的解釋，那時是為了想讓人覺得淺白、有趣，所以詞人在寫『粵語時代曲』時，便朝鬼馬、諧趣一路走，期收吸引聽眾之效。」

事隔多年，筆者有以下三點補充：

其一，如本章第一節引述容世誠在《粵韻留聲》中提到，三十年代的一次唱片銷量競猜，排名第一、二都是何大傻唱的諧趣粵曲，這是再多一個有力證據說明，當時鬼馬、諧趣粵曲為數不少，也很受歡迎。

其二，在本章第二節已說過，胡文森的粵曲曲詞作品，亦分抒情文雅與鬼馬諧趣兩類。而他寫的鬼馬諧趣粵曲，如收錄在幸運公司的唱片粵曲《財來自有方》、《新契爺艷史》、《嫁唔嫁》、《發財利是》、《亞蘭嫁亞瑞》、《難為兩公孫》等，其中諧趣逗笑的佔大多數，像《難為兩公孫》略具諷刺現實意義的則可憐地少！

這當中可能涉及商業考慮，諷刺現實的粵曲，未必賣錢。能風行一時且略具現實意義的，《光棍姻緣》算是一例，但同類例子絕對不多。諧趣粵語流行曲當時是諧趣粵曲的延續，當然也會是純逗笑的多，具諷刺現實意義的少。

其三，當時像周聰那樣略有名氣又唱法時代曲化的歌者，在「粵語流行曲界」根本非常罕有，寫詞寫曲的，固然是來自粵劇粵曲界的，唱的又何嘗不是，即使是新晉的，也往往是唱粵曲長大的多。想想六十年代的青春派陳寶珠，不也是滿口粵曲腔嗎？何況是五十年代。就算胡文森主動去寫「上等文字」的粵語流行曲，也沒適合的人演唱呀！

其實我們看看胡文森在五十年代創作的電影歌曲，粵曲風味的作品比重很大，這是因為當時電影界的主要演員都擅唱粵曲，像小燕飛、紅線

女、羅劍郎、鄧碧雲等，為他們寫電影插曲，以粵曲風味為主是理所當然的。電影界如此，「粵語」唱片界自是不可能例外。

從上述三點，可見五十年代的粵語流行曲頗多諧趣逗笑之作，是有其深厚的大眾音樂文化背景的。胡文森作為當時粵語流行曲寫詞人之一，這類作品佔的比數甚多，也就是必然的，以致人們印象最深刻，也是他這一類作品中的《飛哥跌落坑渠》、《詐肚痛》、《扮靚仔》，其中前二者是電影歌曲，後一首是唱片曲。

說到《飛哥跌落坑渠》這首電影歌曲，乃是電影《兩傻遊地獄》的插曲，這部於 1958 年 9 月 3 日首映的影片，實在有特別意義。首先，這影片是鄧寄塵自己斥資開拍的，在《兩傻遊地獄》的電影特刊裡，鄧寄塵在〈談談《兩傻遊地獄》的拍攝經過〉一文裡，有如下的說明：

「關於歌曲問題，我以為唱來唱去都是二黃滾花小曲，千篇一律，是不夠刺激的，所以楊工良先生，也和我多次研究，乃決定由胡文森先生將最新流行的西曲，改成粵語唱出，這是最好不過的，所以，新馬師曾執起曲本收音時，無怪他說從未唱過這一類，還說確係幾得意，贊成我們確係想得到。」

鄧寄塵這段文字，至少說明在五十年代後期，有不少影人覺得在影片裡唱粵曲風味的歌調，已變得千篇一律，乏味了，要求變，要追求新的刺激，辦法之一就是用歐西流行曲填上粵語詞。而這也似乎意味着粵曲粵劇在香港已到盛極轉衰的時刻。

其實，胡文森早在《兩傻遊地獄》這部影片之前，就經常以西曲填詞。調寄《I Love You Baby》的《扮靚仔》，估計就比《兩傻遊地獄》裡的插曲早面世，而調寄《Buttons and Bows》的《天之嬌女》（何大傻、呂紅合唱）、調寄《One Day When We Were Young》的《落花曲》（新馬師曾、

《兩傻遊地獄》電影特刊。

周坤玲合唱，電影《鳳燭燒殘淚未乾》插曲，影片於1953年9月3日首映）
等則肯定比《兩傻遊地獄》裡的插曲要早面世幾年。就像小明星研究者的
黎佩娟所說，胡文森是率先用中詞填入西曲的粵曲撰詞人，鄧寄塵找他用
西曲填詞，只是找個輕車熟路的人，而非史無前例的創新。

　　如今看胡文森寫的諧趣逗笑粵語流行曲詞，真是沒幾首是有意思的，
不過像他最讓人印象深刻的《扮靚仔》、《飛哥跌落坑渠》，實在多少也反
映了當時人們的一點心態：有些窮人想充闊扮富有，又有些人對阿飛文化
甚是抗拒，必欲見其狼狽落難而後快。

緊扣劇情的電影曲詞

　　筆者覺得，胡文森的電影曲詞較值得欣賞的，是他那種總能貼合劇情
梗概的寫法，不妨對比一下兩首他寫的詞，也同是調寄張露的《你真美
麗》：

$$3\;5\;3\;5\mid 3\;5\;3\;5\mid 6\;5\;-\;1\mid 3\;-\;-\;-\mid$$

$$2\;4\;2\;4\mid 2\;4\;2\;4\mid 5\;\underset{.}{7}\;-\;\underset{.}{6}\mid \underset{.}{5}\;-\;-\;-\mid$$

$$3\;5\;3\;5\mid 6\;6\;-\;-\mid 1\;-\;-\;\underset{.}{6}\mid 3\;-\;-\;-\mid$$

$$2\;3\;4\;5\mid 6\;5\;-\;\underset{.}{7}\mid 1\;-\;-\;-\mid 1\;-\;-\;0\mid$$

$$0\;5\;-\;\underset{.}{5}\mid 6\;5\;1\;-\mid 0\;5\;-\;\underset{.}{5}\mid 6\;5\;2\;-\mid$$

$$0\;3\;-\;\underset{.}{5}\mid 6\;5\;3\;-\mid 0\;6\;1\;2\mid 5\;-\;-\;-\mid$$

$$0\;1\;1\;1\mid 1\;1\;-\;\underset{.}{5}\mid 6\;2\;1\;-\mid 1\;\underset{.}{5}\;6\;2\mid$$

$$1\;3\;2\;\underset{.}{6}\mid 1\;\underset{.}{5}\;6\;2\mid 1\;\underset{.}{5}\;3\;2\mid 1\;0\;0\;0\;\|$$

<div align="right">——《你真美麗》</div>

（一）

（女）耕吓耕吓耕吓耕吓好似捉蝦

（男）標吓標吓標吓標吓真正肉麻

（女）棹吓棹吓高低似學畫花

（男）肥大夾腫鬼五六馬

（女）分明係唔化，（男）分明爛茶渣

（女）又好講說話，又怕甩牙

（男）哎吔吔吔吔，肥大可怕

（女）肥重好呀跛親弊啦

（男）肥就慘啦跛不必怕

<div align="right">——《鬼馬姻緣》（唱片曲）
何大傻、馮玉玲合唱</div>

（二）

做慣做慣做慣做慣乞兒嗌街

習慣習慣習慣習慣踢隻爛鞋

自幼做慣乞兒，懶做官

成日企響街處亂嗌

乞錢用唔晒，居然學人派

又冇乜聊賴，蕩放生涯

唉吧吧吧吧，時候真快

成日歡快，高歌亂嗌，行動古怪，心中歡快

<div align="right">

——電影《做慣乞兒懶做官》插曲

梁醒波唱

</div>

　　這兩首曲詞，《鬼馬姻緣》是純粹的逗笑，要完成應不難。但作為《做慣乞兒懶做官》這電影的點題歌曲，相信胡文森事先也掂量過曲調中是有位置能容得下「做慣乞兒懶做官」這七個字的，安頓好了，其他樂句的詞就好填了。然而，由「做慣乞兒懶做官」想到張露的《你真美麗》，是瞬間的事還是久思後才得到呢？我相信至少不是一下子便想到的。

　　其實，論緊扣電影情節，《做慣乞兒懶做官》插曲尚屬一般，而在上文提過的電影《鳳燭燒殘淚未乾》插曲《落花曲》，則是非常緊扣電影情節、背景的：

　　（周）惆悵風刀雪片，落紅無言與我獨眠，

花遭雪暴，空剩有殘花片片。

　　（新馬）林裡飛花片片，落紅仍然有我獨憐

春風乞送暖，當護庇殘花片片。

　　（周）落花片，為風怨，偏教有愛未徒願，

　　（新馬）愛不宣，意不宣，癡心雖苦寧負怨。

　　（周）盼春風送暖，為濃情愛也復憐。

　　（合唱）不教花有變，不復有殘花片片。

　　（周）惆悵簫音送遠，夜來無人四顧寂然，

傷心卻扇，空令我寒窗抱怨。

（新馬）惆悵燭光冉冉，洞房羅幃照我獨眠，
知音嗟已遠，只剩有殘燭片片。
莫嗟怨，莫嗟怨，蒼天有意奪人願，
愛不宣，意不宣，簫音惟吹出無限怨。
（合）惆悵簫音已變，畫樓遙遙你我獨眠，
偏教朝晚見，不是愛何必再見。

——《落花曲》（調寄《One Day When We Were Young》）

周坤玲、新馬師曾合唱

在影片中，周坤玲遭謀害，卻為舊情人新馬師曾所救，二人相處，舊情猶蕩漾，卻以友以禮相待。這首《落花曲》就是在這種境況下唱的，片中新馬師曾還會吹洞簫，故詞中常提到簫。從這首《落花曲》，才真見到胡文森以詞緊扣劇情的功力。

《落花曲》是比較文雅的例子，若要數通俗寫實的，則電影《分期付款娶老婆》中的插曲《扭唔掂六壬》（唱片版本改名為《扭六壬》）是個好例子：

六壬盡扭得五千，扭極我都未曾掂，
開聲要二萬，膽粗粗去辦，
求梅麗借好彩昆得佢掂，
但係現時只得五千，想落確係唔掂，
出千用術卑污夾賤，完全為過骨逼於搏亂。
又防外母識穿，嗰陣我攞來賤，
空心夾大話，婚姻梗有望，回頭諗確係牙又煙，
為求度橋通處捐，捐極我都未曾掂，
開聲借閂住手踭都托盡，完全冇收心慌亂，
袋住港幣五千，想落個心立立亂，

想賭博幸運輸咗更弊，劉皇馬先斬開咗兩段。
又唔敢出老千，車大炮一樣唔掂，
講得出要兌現，聽朝點見面，
回頭諗落確係牙又煙。

　　　　　　　　──《扭唔掂六壬》（調寄《高山青》）

　　這首插曲曲詞，用語以粵語方言為主，內容則非常緊扣電影情節，我們甚至可以單憑歌曲想像電影的故事，若再配以電影畫面，那份緊扣就更突出了。

　　筆者由是想到，當年以舊曲填詞作插曲，倒也有其方便順手的一面。要是特別為這個情節創作一首全新曲調，反不易為，也不易寫得理想。

流行曲詞代表作

　　走筆至此，很想選幾首胡文森的粵語流行曲詞「代表作」。不過，假如我們拿 1974 年以後粵語流行曲振興以至大盛時期的詞作來相比較，胡文森的詞作難有一首配得上稱為「代表作」。不僅胡文森，即使獲黃霑譽為「粵語流行曲之父」的周聰，要選「代表作」，也同樣要交白卷。明乎此，只得先請讀者把這「代表作」的份量調整一下。

　　我想，在粵語流行曲方面，一手包辦詞曲的《秋月》，委實是胡文森的「代表作」，不管是流傳的深遠還是詞曲的表現力。在第二章「注入西方元素的時代曲創作」裡，已賞析過《秋月》的旋律創作。這裡就來簡略的談談《秋月》的歌詞：

秋月明人靜，秋月襯疏星，

寥落淒清相照，相對相依為命。
秋月明人靜，秋月襯秋聲，
蟲又叫聲嗚咽，不禁觸起了恨情。
寒鶴叫斷腸聲聲，腸斷嘆薄命，
郎在何方他飄蹤無定，妹空對月明。
秋月明人靜，秋月聽呼聲，
腸斷了聲悲切，哀痛傷心莫名。
秋月明人靜，秋月襯疏星，
寥落淒清相照，相對相依為命。
秋月明人靜，秋月襯秋聲，
蟲又叫聲嗚咽，不禁觸起了恨情。
寒夜怕斷腸簫聲，腸斷嘆薄命，
郎在何方妹相思成病，他不記舊情。
秋月明人靜，秋月倍淒清，
人又怕鴛衾冷，花怕孤芳對月明。

　　《秋月》的曲調寫得十分精緻，曲詞則是很傳統的對月懷人，論新意當然沒有，但詞人純熟地使用映襯的手法寫斷腸人，倒是很有效果，而詞句跟旋律配合，唱起來卻也不大覺取材的陳套。其實，現存胡文森自己包辦詞曲的作品裡，《櫻花處處開》和《富士山戀曲》予筆者的印象也不俗，可惜流傳不廣，甚是遺憾。

　　除了《秋月》，筆者也另選了兩首胡文森的粵語流行曲詞《漁家樂》和《郎歸晚》，作為他的「代表作」之一。

漁家樂（調寄《新桃花江》）

鄭君綿、呂紅合唱
胡文森詞

```
5 5 | 3 - - | 3 - 1 | 5 - - - | 5 - - 5 2 | 1 - - - | 1 - - - ‖
漁 家 樂      同 工 作      同 歡 暢
```

```
‖ 5 3 5 1 6 | 5 3 5 1 6 | 5 - - 1 | 6 - - 5 | 1 - - 2 | 3 - - - |
（男）趁 日 光 初 上 大 眾 分 工 作  解 纜  起 錨  離 岸
（男）趁 日 光 初 上 順 風 駛 悝  輕 舟  飄 然  迎 浪
```

```
3 - 6 | 5 6 5 3 | 2 - - 1 | 6 1 6 5 | 1 - - 2 | 3 - 2 - | 1 -
（男）做 工 個 個 忙  大 眾 捕 魚 去  駕 輕 舟  往
（合）做 工 個 個 忙  大 眾 捕 魚 去  撒 開 新 網
```

```
- - | 1 - - - ‖
```

```
‖: 3 2 3 5 | 1 - - 2 | 3 2 3 1 | 6 - - - | 6 5 6 2 | 1 - - 6 |
（男）捕 魚 為 生 涯  捕 魚 為 家 安 （女）夏 炎 日 不 怕
（男）捕 魚 日 辛 勤  任 勞 汗 不 乾 （女）若 然 學 偷 懶
（男）木 船 是 家 堂  綠 洋 是 家 鄉 （女）浪 濤 是 親 友
```

```
5 3 1 3 | 2 - - 6 1 | 5 1 3 1 | 5 1 3 1 | 6 1 3 1 | 2 1 2 3 |
冬 不 怕 風 霜 （男）大 眾 勤 勉 工 作 解 決 生 計 樂 意 工 作 歡 快 兼 歌
家 中 米 已 空 缸 （男）務 要 勤 勉 工 作 須 要 掙 扎 莫 再 偷 懶 依 靠 爹 媽
青 山 是 鄉 堂 （男）重 有 魚 鱉 蝦 蟹 舟 載 俱 滿 自 我 給 養 喜 獲 此 工
```

```
1 - - - | 1 6 5 6 | 5 3 - - | 3 5 - 5 | 3 - - - | 3 3 2 3 |
唱      （女）呵 呵 呵 呵 呵  漁 家 樂      呵 呵 呵
養      （女）呵 呵 呵 呵 呵  漁 家 樂      呵 呵 呵
幹      （女）呵 呵 呵 呵 呵  漁 家 樂      呵 呵 呵
```

```
2 1 - - | 1 1 - 1 | 5 - - - | 5 - - - :‖
呵 呵      同 歡 暢
呵 呵      同 歡 暢
呵 呵      同 歡 唱
```

郎歸晚

白瑛 唱
林兆鎏 曲
胡文森 詞

6 5 3 6 — | 6 6 5 3 6 5 4 | 3 2 1 3 — | 3 — — — |
偷 怨 恨 天　　天 你 又 偏 要 我　為 郎 腸 斷

3 2 1 3 — | 3 3 2 1 3 4 3 | 2 1 7 6 — | 6 — — — |
為 郎 腸 斷　　未 能 從 夢 裡 得　夫 婿 見 面

6 5 3 6 — | 6 6 5 3 6 5 4 | 3 2 1 3 — | 3 — — — |
偷 怨 罵 天　　天 你 又 偏 要 我　為 郎 懷 念

3 2 1 3 — | 3 3 2 1 3 4 3 | 2 1 7 6 — | 6 — — — |
為 郎 懷 念　　似 亂 麻 亂 絮 心　旌 已 擾 亂

4 3 2 4 — | 4 6 5 4 5 4 | 3 4 6 3 — | 3 — — — |
惡 病 難 免　　相 思 到 死 我　亦 甘 願

2 1 7 2 — | 2 4 3 2 1 7 | 1 7 3 6 — | 6 — — — |
心 似 刃 殱　　心 都 痛 淚　浸 住 粉 面

6 5 3 6 — | 6 6 5 3 6 5 4 | 3 2 1 3 — | 3 — — — |
悲 憤 問 天　　天 你 是 否 要 薄　命 人 魂 斷

3 2 1 3 — | 3 3 2 1 3 4 3 | 2 1 7 6 — | 6 — — — |
恨 人 魂 斷　　恨 玉 郎 尚 遠 不　知 我 掛 念

　　胡文森的《漁家樂》，在不少地方填上「大眾」一詞，這讓我想起同時期的周聰也常以這「大眾」一語入詞的，以致不看詞人名字，幾乎以為是周聰寫的。

　　至於《郎歸晚》，胡文森的詞用上了頂真的技巧，使詞更流麗：

偷怨恨 天
　　　　↓　↑
天 你又偏要我 為郎腸斷
　　　　　↓　　↑
為郎腸斷，未能從夢裡

　　末了，要是不嫌「低俗」，則《扮靚仔》、《飛哥跌落坑渠》（兩首作品的曲詞可參閱拙作《早期香港粵語流行曲（1950 － 1974)》）亦絕對是胡文森在粵語流行曲詞方面的「代表作」。事實上，縱使「低俗」，但詞中個別用語，現代人可能不懂得意思而又反覺得「雅」了。以《扮靚仔》裡的「石罅米」一語為例，其實是當時人們很熟悉的一則歇後語：石罅米——畀雞啄，意思是說那男人的錢只有妓女才花得動！如此貼切傳神的造詞，真讓現代人汗顏吧！

第四章

手稿整理

胡文森在電影《啼笑姻緣》裡擔任作曲及配樂。

上世紀四、五十年代的香港，粵曲界有所謂「曲王」吳一嘯、「曲帝」胡文森及「曲聖」王心帆。主要是形容三位粵曲曲詞創作人作品的份量，而對吳一嘯、胡文森兩位而言，「曲王」、「曲帝」亦指其產量之多，可稱王稱帝。

胡文森一生寫過多少曲詞（包括粵語流行曲詞），實在無法考究，因為他寫得多，散佚的也多，而且那個時代，傳媒及書刊印製粵曲曲詞，常不刊印曲詞作者名字，使後人難於考證。

筆者是次研究，最難能可貴是獲香港中央圖書館慷慨提供胡文森作品手稿的副本，這批手稿合共有作品四十四首（正確數目應是四十五首，因為有一首書寫於 1957 年 3 月 29 日的小曲曲詞手稿，右邊的作品名稱給撕掉了，中央圖書館並未把這一頁手稿列進「手稿目錄」），對筆者了解和研究胡文森作品大有幫助。

中央圖書館所藏胡文森作品手稿目錄

	作品名稱	創作日期	演唱者/撰曲者	粵曲作品	電影歌曲	考查結果
1	《歌聲淚影》主題曲	51年11月27日	吳楚帆、小燕飛合唱		△	確為同名影片主題曲。
2	《三誤佳期》插曲之一	51年11月30日	小燕飛主唱			無足夠資料查證。
3	《三個陳村種》插曲之六	52年4月16日	新馬師曾、鄧寄塵、小燕飛、馬金鈴、梁醒波、賽珍珠合唱		△	確為同名影片插曲。
4	《紅樓抱月眠》	54年8月15日	吳一嘯撰曲、胡文森改編	△		
5	《何處是儂家》	54年8月15日	小燕飛主唱	△		
6	《賀新年》	54年8月16日	小燕飛主唱	△		
7	《怨別離》	54年9月1日	—	△		
8	《杜鵑魂》	54年10月14日	梁瑛、小燕飛合唱	△		唱片版為《泣碎杜鵑魂》。
9	《茶花落》	54年10月27日	小燕飛主唱	△		
10	《人間地獄》	54年11月19日	小燕飛主唱	△		
11	《霓裳羽衣曲》	54年11月21日	小燕飛主唱	△		
12	《琵琶行》	54年11月24日	小燕飛主唱	△		
13	《雁落平沙》（《三個陳村種》插曲）	55年9月6日	小燕飛獨唱		△	確實。
14	《夜送寒衣》	57年8月6日	—	△		
15	《白蛇傳》第一段（酒後現形、白蛇取救）	57年8月6日	—	△		

（續）

	作品名稱	創作日期	演唱者/撰曲者	粵曲作品	電影歌曲	考查結果
16	《白蛇傳》第二段（白蛇訴情、仙翁贈藥）	57年8月6日	—	△		
17	《白蛇傳》第三段（許仙哭妻、白蛇受戒）	57年8月6日	—	△		
18	《白蛇傳》第四段（仕林祭塔、白蛇會子）	57年8月6日	—	△		
19	《英台祭奠》	57年8月6日	—	△		
20	《梁山伯十送英台》	57年8月7日	—	△		
21	《共襄善舉》	57年10月26日	—	△		
22	《祝壽歌》	57年10月26日	—	△		
23	《花開待郎來》	57年10月28日	—	△		
24	《月落烏啼》	57年11月1日	—			
25	《夢裡歡娛》	57年11月1日				
26	《碎屍案》插曲	57年11月1日	胡文森撰曲、盧家熾製譜		△	電影《紐約唐人街碎屍案》插曲。
27	《碎屍案》插曲	57年11月3日	小燕飛獨唱		△	同上。
28	《花好月圓》	57年11月3日	—	△		
29	《斷腸紅》	57年11月3日	—		△	電影《花街紅粉女》插曲。
30	《銀河會》	57年11月5日	—	△		
31	《宮花寂寞紅》	57年11月6日	—	△		
32	《香江花月夜》	57年11月12日	—	△		
33	《因風寄有情》	57年11月16日	—	△		
34	《泣櫻花》	57年11月17日	—	△		

（續）

	作品名稱	創作日期	演唱者/撰曲者	粵曲作品	電影歌曲	考查結果
35	《我忘不了你》	57年11月28日	—	△		
36	《長使英雄淚滿襟》插曲	—	小燕飛唱			與唱片曲《淚盈襟》同，但電影似乎開拍不成。
37	《恨海花》（《天涯歌女》插曲）	—	吳一嘯詞、胡文森譜、小燕飛唱		△	確實。
38	《花開蝶滿枝》插曲	—	—			無足夠資料查證。
39	《金屋十二釵》續集之「香閨幽怨」	—				
40	《獻刁蟬》	—	—	△		
41	《催眠曲》	—				
42	《期望》（《血淚洗殘脂》插曲）	—	小燕飛唱		△	確實。
43	《腸斷大江東》	—	—	△		
44	《柳姐賣粉果》	—	小燕飛唱	△		
總數				29	8	

　　另外，經筆者多方努力蒐集，所得胡文森作品數量不少，已在書末附錄三「作品蒐集來源目錄」列出詳細目錄，並試作統計如下：

	作品蒐集來源	數目（首）
1	筆者自藏品	24
2	《今樂府詞譜》下集	9
3	《最新粵語流行曲合訂本》	10
4	《粵曲之霸》	4
5	《紅伶紅星電影粵曲精選》	5
6	《香港粵語唱片指南》	9
7	《星韻心曲》（明報周刊06年版）	3
8	電影資料館藏曲詞資料	26
9	《幸運之謌》之粵曲作品	43
10	《幸運之謌》之小曲、流行曲作品	10
總數		143

　　上表統計共得一百四十三首，但有個別作品重複出現，因此實際上應只有七八十首左右。可是，胡文森的作品肯定不止此數，因為他有更多作品難於統計。比方說我們可以從本書末附錄三裡見到「戲曲電影撰曲」、「電影戲曲編劇」、「其他類型電影的作曲撰曲」等三個項目，共計有電影一百二十九部，這當中，有的影片可能是整部電影的粵曲、小曲都經由他撰寫，也可能在全齣電影中只有若干首是他寫的，可是不少影片已經不存在，相關的特刊亦付闕如，也就沒法準確統計。如果作一粗略估計，相信他一生寫過的粵曲和粵語流行曲詞，當不少於三百首。

　　以下是筆者就整理和考查胡文森手稿的初步研究結果。

「陳村種」系列還有《陳村種三跪水觀音》，海報上列明「作曲胡文森」。

手稿中的電影歌曲

胡文森這批共有四十四首作品的手稿，最容易查得相關資料的是其中一批電影曲詞。

比如中央圖書館提供的「胡文森作品手稿目錄」，編號第 1 的《歌聲淚影》主題曲，經查證確是由吳楚帆、紅線女、黃曼梨、小燕飛合演的電影《歌聲淚影》主題曲，影片分上下集，上集於 1952 年 11 月 14 日首映，下集於 1952 年 11 月 21 日首映。

編號 26、27 的兩首《碎屍案》插曲，經查考，亦確屬電影歌曲，但電影的名字是《紐約唐人街碎屍案》（小燕飛、盧海天合演），首映日期是1961 年 12 月 26 日。估計是電影在拍攝期間，暫名為《碎屍案》。看胡文

森在手稿上所注的日期，分別是 1957 年 11 月 1 日及 3 日，距影片正式上映的日子達四年之多！

編號 3 及 13 的兩首《三個陳村種》插曲，經考證，確屬電影《三個陳村種》（新馬仔、梁醒波、鄧寄塵、小燕飛合演）的插曲，該影片於 1952 年 12 月 30 日首映，但看胡文森在手稿上所注的日期，插曲六《瘋狂的醉鄉》書寫於 1952 年 4 月 16 日，是影片上映前八個月，另一首《為善最樂》的插曲，胡氏注的日期卻是 1955 年 9 月 6 日，是電影上映近三年之後。何以會這樣，大概是胡氏把曲詞重抄供藝人演唱，何況這歌詞勸人行善，或有可能在某慈善晚會上義唱。

編號 37 的《恨海花》，經考查，確是電影《天涯歌女》（張活游、小燕飛、胡笳主演）的插曲，影片於 1950 年 4 月 30 日首映。

另有一首編號 29 的《斷腸紅》，在胡氏手稿裡並無注明是電影歌曲，但筆者查得這首歌曲是電影《花街紅粉女》（鄧碧雲、梁醒波、白雪仙、羅劍郎合演）的插曲，影片於 1953 年 11 月 12 日首映。但胡氏這首《斷腸紅》於手稿中標注的日期乃是 1957 年 11 月 3 日，是影片上映近四年之後，大抵是把舊作重新書寫一次。其實，看手稿目錄，胡氏在 1957 年 11 月 3 日，就書寫了三首曲詞哩。

在胡文森的手稿裡，標注為「插曲」的還有以下五首：

編號 2 的《三誤佳期》插曲之一，《長使英雄淚滿襟》插曲，《花開蝶滿枝》插曲，《金屋十二釵》續集之〈香閨幽怨〉，《期望》（《血淚洗殘脂》插曲）。

筆者在電影資料館看過一部於 1956 年 3 月 10 日首映的《三誤佳期》，導演是馮志剛，片中負責「作曲」的是王粵生，插曲有七首，卻並沒有胡氏手稿裡提到的那首。但筆者另外發現，一部於 1952 年 1 月 31 日首映的

電影《錦繡前程》（新馬仔、紫羅蓮、小燕飛等合演），原名曾是《三誤佳期》，但這部影片的「撰曲」是吳一嘯。不過，影片是以戲班生活作背景的，戲中戲該不少，所以，胡氏手稿上的《三誤佳期》插曲有可能是《錦繡前程》的插曲。可惜，《錦繡前程》電影特刊裡並無曲詞，以致無從證實。

《金屋十二釵》及其續集，是三十年代後期的粵語電影，從電影資料館處查知，首集和續集，胡文森都曾寫過一首插曲，可是，再沒有充足的資料去證實《金屋十二釵》續集的插曲就是胡氏手稿中的同一首。

同樣地，在電影資料館能找到一點有關《花開蝶滿枝》和《血淚洗殘脂》這兩部電影的資料，前者同名的有兩部，首映日期分別是 1946 年 12 月 27 日（徐柳仙主演）及 1950 年 2 月 20 日（白雲、小燕飛主演）；後者也有兩部，首映日期分別是 1950 年 6 月 15 日（羅品超、小燕飛主演）及 1959 年 3 月 5 日（芳艷芬、羅劍郎、林家聲主演），但沒有更充分的資料能足以確認胡氏手稿所書者，即為有關影片的插曲。

後來購得羅品超、小燕飛主演的《血淚洗殘脂》的 VCD，始證實了《期望》確是這部影片裡的插曲。

編號 36 的《長使英雄淚滿襟》插曲，在電影資料館，找不到有關名字的電影，只有一份同名劇本，可能根本沒有開拍過。然而，這手稿曲詞卻曾錄過唱片，是大長城唱片的出品：《燈紅酒綠／淚盈襟》，唱片編號是 C3510A-D，歌者是小燕飛，出品年份是 1953 年。我猜，可能是胡文森準備把《淚盈襟》這首小曲移作《長使英雄淚滿襟》的插曲，但電影後來卻拍不成。事實是否就是這樣，須待進一步考證。

詳細考查結果見本章頁 93 至 95「中央圖書館所藏胡文森作品手稿目錄」。

手稿中的粵曲作品

在上一節裡，涉及的手稿作品有十二首，當中，只有一首《長使英雄淚滿襟》插曲證實曾灌唱片，唱片版本為小燕飛演唱的《淚盈襟》。

手稿中其餘三十二（三十三）首作品，大部份都是粵曲作品，經筆者多方努力考查，只找到有兩首作品是灌過唱片的。

其一是在手稿目錄裡編號第8的《杜鵑魂》，手稿上所注的合唱者是「梁瑛、小燕飛」，但唱片版，曲名為《泣碎杜鵑魂》，合唱者乃是「羅劍郎、小燕飛」。對比一下手稿的曲詞與唱片曲詞紙所載的曲詞版本，有一相異之處：

（生南音）孽由自作何苦怨蒼天，司馬之心路人皆見，孫兒寧敢向祖母乞憐。（花）惟望你在祖父枕邊，莫說我是非長短。
（旦三腳凳）衷情難邀諒，無計釋疑團。
　　　　　　　　　　　　　　——《泣碎杜鵑魂》（手稿版本）

（生三腳凳）孽由你自作，何尚乞人憐。司馬昭之心，路人皆可見，但求你對祖父，莫說我閒言。
　　　　　　　　　　　　　　——《泣碎杜鵑魂》（唱片曲詞紙版本）

這個改動，估計是為了遷就當時七十八轉黑膠唱片的容量，把手稿中較慢較長的一段唱詞文字改短改快。

除了這首《泣碎杜鵑魂》，手稿裡的粵曲作品，就只有劉鳳唱的《腸斷大江東》灌過唱片。不過，細看字跡，這頁文稿並非胡文森的手跡，應該是其他人手抄製版印出來的唱詞，流傳到中央圖書館後，給歸入胡文森手稿的類別。幸而，四十四份手稿，僅有這首《腸斷大江東》非胡文森手跡。

　　胡文森手稿裡，筆者認為屬粵曲作品的有二十九首，其中僅有兩首有唱片版本，看來實在少了一點，而據對粵曲研究頗有心得的黎佩娟小姐認為，胡文森的其他粵曲手稿，可能只供電台廣播用，並無灌唱片，也就不會有唱片版本了。

　　個別作品如《因風寄有情》，查「粵曲唱片指南」，有由鍾雲山、李芬芳合唱的唱片版本，但筆者在香港電台的音樂圖書館，找不到有關曲詞，無從查證鍾李合唱的《因風寄有情》，是否就是胡文森手稿所書的同一首。

　　但即使鍾雲山、李芬芳合唱的《因風寄有情》就是胡文森手稿裡的那首，則胡氏手稿裡的二十九首粵曲中，也僅有三首是有唱片版本，數量之少，頗讓人費解。黎佩娟的解釋或許是對的，但相信其餘二十七（二十六）首粵曲都不會只為電台廣播而寫。箇中因由，可能需要更多時間，才能考查出底蘊。

手稿的其他問題

自印稿紙

　　胡文森的手稿，大部份書寫在他自己的專用稿紙上。他的專用稿紙，樣式設計在當時來說相信非常前衛。稿紙的右上角是胡氏的肖像，穿西裝、結領帶，莊重而西化，右下角有「胡文森撰曲　　唱」字樣。稿紙左邊，則有「　　年　月　日」，（嚴格保留一切版權）（第　頁）等字樣。

　　他的稿紙至少曾換過兩、三次樣式的。例如有另一款樣式，右下角乃是「胡文森先生撰曲，　　唱」，左邊則是「中華民國　　年　月　日」（版權所有不得擅唱）（第　頁）。

又有一款，右下角無文字，左方頂端有由右至左排的「胡文森用箋」五個字，左邊則只有「中華民國　　年　月　日」（第　頁），卻沒有聲明版權的文字。

由此看來，胡文森在上世紀五十年代，已有很強的版權意識。不過，香港的音樂版權制度，要到上世紀的七十年代後期才確立，而在五十年代，「版權」這回事大抵仍是靠互相信賴，真的「擅唱」了，要追究也沒有先例可援。其實那時候的粵劇界，講版權的人寥寥可數，大家都是習慣拿過來就唱就奏，完全不會去想有否侵犯版權這回事。但，胡文森還是在他的稿紙上印了「版權所有不得擅唱」或「嚴格保留一切版權」等字句，說明他很想別人知道作品是有版權的，另一方面，也可看出他很受西方較進步的產權意識影響。

手稿中的工尺譜

胡文森的手稿，只使用工尺譜，不使用簡譜。五十年代的香港，使用簡譜的人漸多，當時香港的華資唱片公司出版的唱片所附的曲詞紙，不少都用簡譜，就以胡文森自己的粵語流行曲傑作《秋月》來說，唱片曲詞紙使用的就是簡譜。胡文森使用工尺譜寫曲，大抵是習慣使然，也可能是方便當時慣用工尺譜的梨園藝人。

一般來說，胡文森的手稿裡，「小曲」的唱詞段落才會注上工尺譜，梆黃的唱詞是不注工尺，這自然不難理解，梆黃都是依字行腔，經驗豐富的伶人唱家，各種梆黃句格了然於胸，也就毋須注工尺。「小曲」則是所謂「生聖人」，不熟悉某小曲曲譜，就完全不懂唱，因而必須注上工尺的。

不過當中也有例外，比方說編號 4 的《紅樓抱月眠》和編號 44 的《柳姐賣粉果》，其小曲唱詞都沒有注工尺。相反，編號 12 的《琵琶行》與編

號 32 的《香江花月夜》，其中的「反線二黃」都注了工尺，而編號 28 的《花好月圓》裡的一段「士工慢板」，則注了叮板。

日期與時間

由於胡文森的手稿，大部份標注了書寫日期，從中可以看到，有幾個日期，他書寫的作品多於一首：

創作日期	作品
54年8月15日（週日）	《紅樓抱月眠》 《何處是儂家》
57年8月6日（週二）	《夜送寒衣》 《白蛇傳》一至四段 《英台祭奠》
57年10月26日（週六）	《共襄善舉》 《祝壽歌》
57年11月1日（週五）	《月落烏啼》 《夢裡歡娛》 《碎屍案》插曲
57年11月3日（週日）	《碎屍案》插曲之一 《花好月圓》 《斷腸紅》

產量最多的一天是 1957 年 8 月 6 日，《白蛇傳》一至四段是相當於四支唱片粵曲，而他這一天還寫了《夜送寒衣》、《英台祭奠》，即使當中可能有一兩支是舊作重抄，工作量絕不算少。

在現存的胡文森手稿裡，有個別篇章標注了時間，計有編號 8 的《杜鵑魂》和編號 27 的《碎屍案》插曲之一。前者是唱片曲，後者是電影歌曲，看來是為了準確掌握灌錄唱片或拍電影的時間吧。

修改與訛誤

手稿，就是初稿。在現存的胡文森手稿裡，不乏修改痕跡，有些改動幅度很大，例如編號 7 的《怨別離》，一刪便刪了九行。編號 12 的《琵琶行》，其中的一段「反線二黃」唱詞與唱法都作了修改。而編號 31 的《宮花寂寞紅》，則換了一大段小曲，初稿使用《紅燈綠酒夜》，後改換了《楊翠喜》。只是，有些改動應在手稿中也見不到。例如電影《歌聲淚影》的主題曲，手稿中有一段「長句二黃」唱詞：

妹莫悲酸，忙相慰勉，療貧猶幸有琴絃，白眼相加，我哋視而不見，不談藝術，我哋只論金錢。齒冷何嫌，喧嗔不厭，知音未遇，惟自珍存，我哋自力更生，尚有人間溫暖。

對比一下電影中的曲詞，會發覺「不談藝術，我哋只論金錢」給改成「但得抒情寫意，快慰心田」。這一改動，手稿中見不到，只有對照電影版本才能發現。

再說，胡文森雖是曲詞創作的大家，但偶然也會在其手稿中見到錯字，如編號 30 的《銀河會》，在曲詞末處，便把「鵲橋」誤書成「雀橋」。大抵是寫得太快，一時之間寫了同音字也不察覺。又如在編號 19 的《英台祭奠》裡，其中一段《燕歸來》小曲，在「慘遇狂風暴」一句開始，點錯了叮板。不過，書寫《英台祭奠》曲詞的同一天，他共書寫了「六」支長曲，偶然點錯叮板，也是可以體諒的。

備考作品

在胡文森的手稿裡，扣減了上面提過的十二首電影曲詞，二十六首粵曲曲詞（按：在中央圖書館提供的手稿目錄，四段《白蛇傳》曲詞視為四

首作品，而筆者視為一首，故若以中央圖書館的計算方法，那是有二十九首粵曲曲詞了），餘下的是四首小曲曲詞：

《月落烏啼》（按：調寄吳鶯音唱的同名國語時代曲）；

《夢裡歡娛》（調寄《恨東皇》）；

《催眠曲》（調寄《蔭華山》）；

（按：手稿上缺曲名）；

缺曲名的一頁手稿，歌詞內容在胡文森作品裡非常罕見，看來是一首軍歌，又或是義軍、游擊隊的歌曲，至於調寄的曲調，也暫時沒法查到出處，或者是胡文森自己寫的，但不能肯定。為此，筆者特別把這頁手稿的簡譜譯本附於書末（即附錄二備考作品一）以作備考。

另外，手稿中《碎屍案》插曲一頁，乃由盧家熾製譜，胡文森填詞的。盧家熾是本港粵樂界的重要人物，所以筆者也特別把這頁手稿譯了簡譜本備考（見附錄二備考作品二）。

附錄一
胡文森旋律創作集

今夕何夕（電影《金粉世家》插曲）

李慧 唱
胡文森 撰曲

```
5 - 5 - 5 - 5 -
風   流   風   流
```

```
3532  7265  7(6 76 7) │ 3 3  2672  3(2 34 3) │ 3 7  7317  6(5  35 6) │
今宵  是何時候         今宵有  酒          一滴莫  留
```

```
6 61  1  6576  5 │ 3 · 7  2276  0 1  2 35 │ 2(2327  6 1  0235 2 ) │
月在你  眼 前  圓   花 在你眼  前  秀
```

```
2 7  2 3  2  7276 │ 56 5  0 37  7 2  3517 │ 6 7  6712  7(6  76 7) │
賞月  當乘 花 滿 頭   休待 月 缺 花  殘          後
```

```
3537  2 3 5  6 72 │ 7317  6567  2 0 ‖
空   吊 枝 頭 呀又嘆  月  如  鈎
```

摘自《金粉世家》電影特刊，《金粉世家》上下集於1948年3月31日公映。

對酒當歌（電影《金粉世家》插曲）

李慧暨眾人 合唱
胡文森 作曲兼製譜

F調 Rhumba

（合唱） 齊唱和樂如何

（李慧獨唱） 對酒當歌 人生幾何

說 愛 談 情

莫 將 酒 錯 過

（第一組唱） 你看啊 青春不常在

（第二組唱） 你看啊 歲月易消磨

消愁惟有酒 斯語非虛訛

（合唱） 齊唱和樂如何

浮生若夢容易過

摘自《金粉世家》電影特刊，《金粉世家》上下集於1948年3月31日公映。

《狄青》插曲

胡文森 撰曲

```
7  3  6213  5 (13 5·135) │ 5 3  6353  6 (53 6·536) │ 7 65  1 6165  3 │
月色 微  涼        春色 微  漾        悄寂呀瓊  樓

3 1  1235  2327  6576 │ 5 (0 3532  1 2  1213 │ 5 27  6561  5636  5 )
不禁呀      寒

2 7  3572  35 3  0 32 │ 5 3  6467  2 (3  23 2) │ 2 1  3572  67 6  0 27 │
燦爛 花 不免污 泥 葬    玲瓏 月  終向

6 2  7261  5 (6  56 5 ) │ 3 2  2376  56 5  0 │ 7276  5  3532  7235 │
霧中 藏    紅粉佳 人呀    向 來都 薄

2 (0 65  3532  7235 │ 2 27  6567  2767  2)672 │ 2 2  7265  34 3  0356 │
相        儂又怕 鮮花易枯呀 黃    儂又怕

6 3  5672  6 (5  35 6 ) │ 5 3  6512  3 (2  32 3 ) │ 6 3  3576  5 6  7253 │
佳人懷怨望   花不常 香    月不常  呀

6  0 35  2327  6765 │ 1  6327  6123  7261 │ 5 (0 3532  1 2  1213 │
亮 由來好 夢   呀夢不呀    常

5 23  6561  5636  5 ) │ 2337  5  3272  3 │ 2327  6576  5 (36  5 )37 │
到底花是將 開 的 鮮    紅   人是

7 2  2327  6576  5 │ 2326  6123  1  0 ‖
未婚的   呀  舒  暢
```

摘自《狄青》電影特刊，該影片又名《狄青五虎平西》，《狄青》於1949年7月19日公映。

燕歸來

（版本一，又名《燕歸人未歸》，電影《蝴蝶夫人》插曲）

李慧 唱
胡文森 曲
吳一嘯 詞

（0　0 71　5 1　6542 ｜ 5 2624　5624　5 ）｜ 4 2　5712　7（5712　71 7）｜
　　　　　　　　　　　　　　　　　　　　　　　　　一 番 腸　　斷

7 1 4524　57 5　0 27 ｜ 7217 5 2421　75·171 ｜ 24 2（0 45　2 45　2 ）｜
燕 歸　　來　只是 別 離一　　載

1 2　51·424　5（·4 565 ）｜ 5 2　525712　7（5712　71 7 ）｜
人在 閨幃　中　　　　心在 雲山　外

7176　5 2417　1 17 ｜ 5 1　1165　4 5　2124 ｜ 5（071　5 1　6542 ｜
燕　巢空結　呀只是 郎不 歸　　　來

5 2624　5624　5 ）｜ 1 4　5712　7（5712　71 7 ）｜ 7 1 4524　57 5　0 27 ｜
　　　　　　　　兩番腸　　斷　　　燕歸　來　知是

7217 5 1245　25·171 ｜ 24 2（0 45　2 45　2 ）｜ 2411　4524　5 ·（4 24 5 ）｜
別 離兩　　載　　　　　　　倚遍了 樓 台

5 71　2571　2（·1 71 2 ）｜ 7176　5　5 17　1 17 ｜
憔悴了 香　腮　　　燕　巢 重結　呀一樣

5 1　1165　4 5　2124 ｜ 5（071　5 1　6542 ｜ 5 2624　5624　5 ）｜
郎不 歸　　　來　　　　　　　　　

4 2　5712　7（5712　71 7 ）｜ 7 1　4524　57 5　0 27 ｜
三 番腸　　斷　　　燕歸　來　知是

7217 5 2421　75·171 ｜ 24 2（0 45　2·545　2 ）｜
別 離三　　載　　　　　　

5 2　275712　7 0 ｜ 4 4　41·424　5 ·（4 24 5 ）｜
桃花 真命　薄　與妾 有同　哀

7176　5 2417　1 17 ｜ 5 1　1165　4 5　2124 ｜ 5 0 0 0 ‖
燕　巢三結　呀只是 郎不 歸　　　來

摘自《蝴蝶夫人》電影特刊，《蝴蝶夫人》於1948年9月30日公映。

燕歸來 （版本二，電影《蝴蝶夫人》插曲）

新紅線女 唱
胡文森 曲
吳一嘯 詞

（0 71 5 1 61653524 ｜ 5 2624 5624 5）｜

4 2 575712 7(5712 717) ｜ 7 1 4524 57 5 0 27 ｜
一 番 腸 斷　　　燕 歸 呀 來　知 是

7217 5 2421 75·171 ｜ 24 2 （0 45 2·545 2）12 ｜
別 離 一 載　　　　　　　人 在

51·424 5 27 525712 7 ｜ 7176 5 2417 1 17 ｜ 5 1 1165 4 5 2124 ｜
閨幃 中心在 雲山呀 外 燕 巢初結 呀只是 郎不歸

57 5 （0 71 5·1715）｜ 1 4 575712 7(5712 717) ｜
來　　　　　　　兩 番 腸 斷

7 1 4524 57 5 0 27 ｜ 7217 5 1245 25·171 ｜
燕 歸 呀 來　知是 別 離 兩

24 2 （0 45 2·545 2）21 ｜ 1224 5 57 1254 2 ｜
載　　　　　倚遍 了 樓 台憔悴 了 香腮

7176 5 5 17 1 17 ｜ 5 1 1165 4 5 2124 ｜ 57 5 （0 71 5·1715）｜
燕 巢重結 呀只是 郎不 歸　　　來

4 2 575712 7(5712 717) ｜ 7 1 4524 57 5 0 27 ｜
三 番 腸 斷　　　燕 歸 呀 來　知是

7·217 5 2421 75·171 ｜ 24 2 0 （45 2·545 2）54 ｜
別 離 三 載　　　　　桃花

275712 7 44 41·424 5 ｜ 7176 5 2417 1 17 ｜
真命 薄與妾 有同 哀 燕 巢三結 呀只是

5 1 1165 4 5 2124 ｜ 5 0 0 0 ‖
郎 不 歸　　　來

摘自《最新粵語流行曲合訂本》，影城歌曲出版社出版，馬錦記書局發行。
歌譜應是轉載自幸運唱片1954年第四期唱片，新紅線女《蝴蝶夫人》電影插曲。

燕歸來（版本三）

李慧 唱
胡文森 曲詞

譯自胡文森手稿《英台祭奠》片段，書寫日期為1957年8月6日。
按：手稿在「慘遇狂風暴」一句開始點錯叮板。

載歌載舞（電影《蝴蝶夫人》插曲）

胡文森 製譜
吳一嘯 作詞

（鼓聲） （男唱女襯）

(6 | 3 3 3 2 2 2 | 1 1 7 6 ·) 6 | 3 3 3 2 2 2 | 1 1 7 6 · (6 |
咚 噠 咚咚 噠咚咚 噠咚噠咚

（女唱男襯）

3 3 3 2 2 2 | 1 1 7 6 ·) 6 | 3 3 3 2 2 2 | 1 1 7 6 — |
咚 噠 咚咚 噠咚咚 噠咚噠咚

3 2 1 6 — | 6 · 1 3 1 6 — | 6 · 5 6 1 | 6 5 3 2 3 · (6 |
春酒 綠 夜 燈 紅 笙 歌 起自玉樓中

（男唱女襯）

3 3 3 2 2 2 | 1 1 7 6 ·) 6 | 3 3 3 2 2 2 | 1 1 7 6 — |
咚 噠 咚咚 噠咚咚 噠咚噠咚

（乙女唱） （齊唱）

3 · 3 6 2 | 2 3 4 5 3 — | 3 · 2 6 3 | 1 2 6 7 6 — |
莫道風流如 夢 花 月 良宵意 萬重

2 · 6 5 6 5 | 3 6 1 2 · (6 | 3 3 3 2 2 2 | 1 1 7 6 ·) 6 |
無關鎖呀廣寒宮 咚

（女唱男襯） （丁女唱）

3 3 3 2 2 2 | 1 1 7 6 — | 3 · 6 2 5 | 3 6 5 3 2 — |
噠咚咚 噠咚咚 噠咚噠咚 任 君 陶醉 入花 叢

（齊唱） （戊女唱）

6 · 5 6 3 5 — | 6 · 1 6 · 1 6 — | 2 · 3 6 5 3 — | 3 · 5 6 · 5 6 — |
天 花 舞 若 游 龍 魂 銷 未 問 東 風

（齊唱）

3 · 3 6 1 6 | 6 1 3 1 2 · (6 | 3 3 3 2 2 2 | 1 1 7 6 ·) 6 |
只 將 愁 懷 付與一夢中 咚

（男唱女襯） （齊唱）

3 3 3 2 2 2 | 1 1 7 6 — | 3 · 3 3 2 | 1 — — — |
噠咚咚 噠咚咚 噠咚噠咚 今 宵雙飛 燕

6 · 1 1 3 | 2 — — — | 2 · 2 6 5 | 6 — — — |
明 日又西 東 人 如山與 水

6 · 1 3 · 2 | 6 — — — | 6 — — — ‖
何 處不相 逢

摘自《蝴蝶夫人》電影特刊，《蝴蝶夫人》於1948年9月30日公映。

哭墳（電影《淒涼姊妹花》插曲之二）

小燕飛 唱
胡文森 作曲兼製譜

```
4 2  1214  5（14 5·145）│ 2 5  1214  2（14 2·142）│ 2134 5  2 43   1 │
姊 淒     涼          妹 淒     涼            淒  涼姊妹 呀

6 1  2624  5（24 5·245）│ 1 6  1165  4  5645 │ 6  0 21  6 5  2426 │
恨 難   量          姊 欲 死  兮 未   得   妹 兮 先

1  0 16  2421  6561 │ 2（54 2412 4654 2)544 │ 5 1  5652  4 0 22 │
我   喪 在 水 中        央       妹呀你 他 年 不   見  姊的

3 3  2421  3124  2134 │ 5（21 3124 2134 5）│ 4 2  12243 2（14 21 2）│
薄命 收            場       天 蒼 呀   蒼

2 1  6542  5（64 56 5）│ 6156  6165  4 │ 6 2  5·3 5·3 5632 │
水 呀茫 茫        渺 渺魂 兮  無 依 呀

6（62 5·3 5632 6）22 │ 1213 5  5356  1 │ 5 1  6165  3235  2 │
傍        海水 有 時 流 盡略 儂 淚 長 流

6235 6（35 6235 6）│ 6 6  5623 23 2  0 26 │ 3643 2 36  6 2  2345 │
不 乾        妹死 卻 為 儂  儂死 未 能 為妹 安 泉

3（2 3 2 2345 3）35 │ 1 1 3235 6（35 63 6）│ 2 1  4 4 2 2413 │
壤        惟獻 三 杯 淚 酒       一 注 心 香 呀淒

5 21 3 21 3124 1214 │ 5（3124 1214 5）21 │ 4 5  5 1  13 1  0 54 │
然泣吊 在 山 呀      陽       妹呀 魂 兮 何 處 往  妹呀

16 1 1·446 56 5  5 │ 0221 4 5 23  1 │ 1 6  1  6 1  6165 │
魂 兮 何處 往呀      知否我 墳 前 泣 莫 呀  哭 斷 肝

4 5  45 4  5·4 5·4 │ 5·1 6 5  5  — ‖
腸
```

摘自《淒涼姊妹花》電影特刊，《淒涼姊妹花》於1949年11月19日公映。
特刊裡這首曲詞並無標示創作者名字，但特刊裡的本片廣告，則稱這首插曲為《哭墳》。並謂：
「小燕飛主唱《哭墳》一曲淒涼哀怨感肺腑，胡文森作曲」。

恨海花 (電影《天涯歌女》插曲之一)

小燕飛 唱
吳一嘯 詞
胡文森 譜

(0 24 1 4 2171 | 5 2624 5·424 5) |

‖: 4 2 1251 7 (51 71 7) | 1 2 1214 5 45 5 6 | 4245 6 (45 6·545 6) |

花	有	恨		恨		苗愁葉是天	呀	生
花	有	恨		年		年流淚度光	呀	陰
花	有	恨		天		涯誰個是知	呀	音

6 1 2412 4 4 2 | 5 1251 7 (51 71 7) | 1214 5 57 | 12 4 2171 |

嫩		蕊嬌香	猶待	露		偏	逢殘酷	種	花
辣		手摧花	何太	虐		何	時才遇	護	花
夜		夜悲歌	腸寸	斷		年	來難遇	愛	花

57 5 (0 24 1 4 2171 | 5 2624 5·424 5) :‖

人

人

人

譯自胡文森手稿,《天涯歌女》於1950年4月30日公映。查該影片特刊,有四首插曲之曲詞,《恨海花》確是該片插曲之一。

據特刊,此片與周璇的《天涯歌女》毫無關係,據說是從二千多個應徵故事中揀選出來的。片中童星胡茄是初次拍片,獲捧為「中國第一神童女星」。特刊中跨版廣告:「新曲四支,歌劇兩場 / 恨海花、歌女之歌、薄命花、烏鴉歌 / 拷打小紅娘、青春小霸王」。新曲四支是指《恨海花》等四曲,歌劇兩場是指《拷打小紅娘》和《青春小霸王》。

期望（電影《血淚洗殘脂》插曲之二）

小燕飛 唱
胡文森 撰

```
2 2  3272  6 (· 2 72 6) │ 5 35  2672  3 (27 23)51 │ 2376  5 3  2327  6125 │
鳥有     巢            身可    樓 · 人有 衣 裳 身可

1 (23 7276  5·356   1) │ 1 1  6165  3  7253 │ 67 6   0 76  2327  6276 │
蔽                       花有     人 庇  護    免陷 春

5 (76 2327  6 2 76  5)72 │ 3272  6  5 3  2 37 │ 2765  3  7 6  1 63 │
坭                        月有 幾  時 光 輝  呀人有 幾  時 美 麗  呀什麼

3 2  7653  6  0 62 │ 6 3  3561  6165  3253 │ 2 (65 3561  6535  2)12 │
風花 雪 月  視同 煙 幻 霧    迷    迷           你睇

1276  5  5356  1 27 │ 6276  5 23  5 2  7653 │ 6 (23 5672  7657  6 )23 │
美 人 名  將幾見 白  頭古今 同 一 呀  例            縱誇

3 6  7672  3 23  2 76 │ 5  1235  2 ·(1  2)72 │ 2 7  2 34  3 (· 5  343)26 │
一 時 艷  色豈能 飄泊  無所  歸     又怕 生是 飄零 人    死是

2376  5  3532  1235 │ 2 (54 3535  1235  2)32 │ 3 23  5572  3 ·(2 72 3) │
飄 零      鬼          呢隻 黑海 孤 舟

23 7  3 3  3275  6 62 │ 6276 5  2353 6 │
幾歷 滄桑 才得寄 泊避得 前  途 風 浪

1235  2327  6123  7261 │ 5 - - - ‖
免 孤            危
```

譯自胡文森手稿，《血淚洗殘脂》於1950年6月15日公映。

月影寒梅（電影《五姊妹》插曲）

小燕飛 唱
胡文森 撰曲

0 0 5 | 3 5 3̂2̂1̂ 6 | 1̲2̲3̲5̲ | 2 0 5 3̲2̲1̲7̲ 6(·i̲ | 6 1̲5̲ 3̲6̲i̲ 6̲1̲3̲5̲ 6)3̲2̲ |
　　　新　生 正 合 我　心　新 責　任　　　　　　　　　推翻

1̲7̲6̲7̲ 6̲1̲2̲3̲ 1̲6̲1̲2̲ 3̲ 5̲ | 6̲1̲6̲2̲ 3 · 5̲ 2̲3̲5̲6̲1̲ 5̲ · 3̲ | 2̲2̲3̲ 5̲ · 3̲6̲6̲3̲ 5 |
往日賤卑 富 貴 分　新的生活予人極興奮 等　錢財自困 等多金自困

2̲3̲5̲ 6̲3̲5̲ 2̲5̲3̲2̲ 1(2̲3̲ | 7̲2̲7̲6̲ 5̲3̲5̲7̲ 6̲1̲5̲6̲ 1) | 0̲ 3̲2̲ 1̲7̲6̲5̲ 1̲7̲6̲1̲ 2 |
徒 說 閨 女 宜 守 深 閨 訓　　　　　　　當初 我 未 有覺悟 心

5 · 3̲ 2̲5̲ 3̲3̲2̲1̲3̲ 2 | 0̲4̲3̲ 2̲2̲ 0̲5̲1̲ 2̲2̲ | 0̲7̲6̲ 5̲5̲ 0̲7̲6̲ 1̲1̲ |
困 在 璇閨 深深也甘心　胭脂水粉 珠鑽璧金　笑或含顰 鏡畔理鬢

(0̲ 3̲ 5̲ · 3̲ 5̲ · i̲ 6̲5̲3̲5̲ | 2̲1̲3̲5̲6̲i̲ 5 0̲ 6̲5̲3̲5̲) 5̲3̲5̲6̲ | 1 0̲ 6̲i̲ 5̲ · 1̲ 2 |
　　　　　　　　　　　　　　　　　　　蘭房 裡 居 處 深深

4 2̲1̲1̲ 7̲1̲5̲7̲ 1 | (0̲ 4̲3̲ 2̲2̲ 2̲4̲4̲2̲ 1̲7̲1̲ | 2̲2̲)4̲ 2̲1̲2̲ 4̲ 5̲5̲ 4̲2̲4̲6̲ |
望 無人 踏我門 禁　　　　　　　　　傲然 獨居 至

5 · (i̲ 6̲5̲3̲5̲ 2̲2̲ 0̲)3̲5̲ | 2̲2̲ 0̲3̲ 5̲ · 3̲ 5(6̲ | 5̲6̲3̲2̲ 5̲6̲3̲2̲ 5̲)6̲ 5̲ 6̲4̲ |
今　　　　近 年 來　突 破 例 禁　　　　　開 始 社

3̲5̲ 2̲6̲ 3̲2̲7̲2̲ 3 | 4 · 6̲ 3̲3̲ 7̲ · 2̲ 3̲5̲ | 6̲2̲ 6̲5̲7̲ 6 (5̲ 7̲ |
會的 交 遊 所見日 新 幹 些 □□□ □ 初和 外 間 來 接 近

2̲3̲6̲ 5̲7̲6̲ 5̲ · 6̲ 5̲6̲3̲2̲ | 5̲)0̲3̲ 2̲7̲5̲ 0̲ 3̲5̲ | 2̲2̲ 0̲5̲4̲ 3̲5̲7̲ 0 2 |
　　　　　　　　　此 次 成 功　極興 奮呀 今番 之 後 我

3̲ · 5̲ 3̲5̲3̲2̲ 7̲ 2̲ 6̲5̲6̲3̲7̲ | 2(5̲ 3̲5̲3̲ 2̲7̲2̲7̲ 0̲7̲5̲6̲ | 7̲ 2̲ 7̲)2̲ 3̲5̲3̲ 0̲ 2̲3̲ |
將　多給 大 眾 一點 益 蔭　　　　　　　　　試 新 生 正

7̲7̲ 0̲6̲ 5̲1̲ 7̲2̲6̲7̲ | 6̲7̲5̲ 3̲5̲3̲5̲ 2̲7̲6̲ 5 | 0̲ 6̲4̲ 3̲ 2̲7̲ |
樂甚 盡 人 責任　寂寂 無聞便 枉你做 人　新 生 活 百 樣

3̲ · 4̲ 3̲6̲7̲2̲ 3(5̲4̲ 3̲ 2̲4̲ | 3̲ 7̲2̲3̲5̲ 6̲) 2̲3̲1̲2̲ | 7̲2̲7̲ 6̲5̲1̲3̲5̲ 6̲7̲6̲ 0̲ 2̲7̲ |
新　須認 真　　　　　　休 要 老死繡 房裡無人 問　休說

6̲7̲6̲ 0̲1̲2̲5̲ 2̲5̲ 3 | 2̲1̲7̲ 6̲2̲3̲ 1̲2̲1̲ 0̲ 2̲7̲ | 6̲7̲6̲ 0̲ 2̲7̲ 6̲7̲6̲5̲ 4̲6̲3̲ |
懦弱 女子應居 深 閨裡 自鎖 禁　須要 活 動　須要 惠及 人

5 — 0 0 ‖
群

譯自電影《五姊妹》特刊，原為工尺譜，錯漏不少。《五姊妹》於1951年10月19日公映。

《怨婦情歌》主題曲

（板面）五生工生工六五、工尺上士上尺　工六尺工尺、尺工尺生五六生、
乙五六工六上尺尺工六、反六工尺、工五六工六工六（無限句）
（跌腔唱首句）工—六—五六五生尺工尺乙五五生工生工六五生工生工六五生生六、
　　　　　　　銀　河　　　　　　月
反尺反六五五五六反六五工—六生五六五生六—工六五生六工尺上乙士、上尺工六尺五六
滿　　　　　落　花　飛　落……　　鬢雲　　　邊
工—六—上上尺工六尺乙士、上尺上乙士乙乙士上士上尺工六工、五六工生五六工
夜　歸　人　　　　　空對舊時　　庭　院
六六工尺工尺乙五反工尺上—上工六工六、工×生五生五六工尺上、上士上尺、
殘荷飄水　　面　何曾有　並蒂　　　蓮
工工尺上士上尺工尺工尺乙士上尺工上（簫聲獨奏）六五—上—尺工五六工上—尺工
鴛鴦獨　宿不　復纏　綿
五六工生五六生五生生尺工六尺乙五生「工尺」工六五生反六五生五六工六尺上上
　　　　　　　　　　玉　簫今夜　　　　閒葱我
六—六—上尺工六五尺工×」六士上工尺工工尺「乙士工士上尺」尺—工尺—
偷　偷　怨　意中人　隔　天涯遠　聽君不再　　　抱我
土上上尺工尺」生—五生—工六六五尺乙五」五五五六工六尺尺工上尺工、六五生五六
楊柳　　腰吻　我芙蓉　　面當　　年
工六工士上尺工六工尺、工上工尺上尺工六五六」
事　如夢　如　　　煙
（序）「生五六工工」六尺尺」工六、五生、五生五六反工尺」
尺工上尺工」工生乙五六工五五五六—工六五生五工生五六工六尺
今　宵　重對　　月　顧　影　自生　　　憐
上士六—工×尺工尺工尺乙士「六工六五」尺、乙尺上
綠楊絲　秋風吹不　斷　　偏　偏吹散
五生五六工六工」尺工尺生五生乙五六」「五六工六生六」
花　蝶　烟　緣
五五生五六工六尺工六工六士」上上尺工六尺「上士上尺」
傷心　夜　奈　何　　天
五六反工尺上尺工六尺、工六」反」六上「上尺工六尺乙士工」上
彩　鳳隨　鴉夢　不　　甜

摘自《怨婦情歌》電影特刊，特刊中曲譜並無標示叮板，也無創作者名字，但據電影資料館的資料，應是胡文森的作品。《怨婦情歌》於1951年12月6日公映。

秋夜不悲秋（電影《怨婦情歌》插曲）

<div align="right">小燕飛 唱</div>

五五　六工　六工尺上、生五五六　工六　五工六五六、
秋　　　　　　　蟲　聲唧唧呀

六六工六工尺上工士上尺、尺—工六六　工　尺六反六工尺　上上　乙士上尺上乙士上
秋　　　　　　月影　　　悠　　　　　　　悠

尺尺六工六尺尺尺六工六尺、　工尺乙士、五五乙五乙　五六　反工尺上乙士上尺　六工六
秋　花　　　　　　落　秋　水　　　　　流

尺尺六工六尺工反　六　五生五六反尺工六士上　工尺上士上合
秋宵　　銀笛奏　吹　　散人間萬里　　　　愁

合上上尺工六尺工尺合上　上尺工六尺工尺反六五生五六工六尺工尺、尺士上尺工尺
何用　　悲秋　　　　　　　　我　不　悲　秋

尺士上尺工尺　尺上尺工六反六工尺　上上尺工六尺乙士上、
秋如　可　悲　何　　事不生　愁

上反上上、五工六乙五、六六士士六　六工六工尺上　尺工六尺、工
純潔誰如　秋月　色　瀟洒誰如秋　山　　　　柳

尺尺乙　士乙尺、工尺尺乙士乙尺六五六工尺工六工　反工尺上、生—五六工尺上、生—五
秋光　如　許　　　　　勝似桃　花入翠　樓

六工尺上、五生五六　工六尺工六　五乙五六　工　士上　上尺工六　上尺工工尺、
　　今　夜　　　秋　　心　還有　　　　　待

尺—工尺上上　六　六　工生五生五六反工　六
正　似銀河織　女　待　牽　牛

摘自《怨婦情歌》電影特刊，特刊中曲譜並無叮板，也無創作者名字，但據電影資料館的資料，應是胡文森的作品。《怨婦情歌》於1951年12月6日公映。

落花流水斷腸人 （電影《秋墳》插曲之三）

小燕飛 唱
吳一嘯 作詞
胡文森 製譜

```
2  5  7672  3 (2723) | 5  3 6  7235  2 | 6 3  2532  12 1  0 11 |
眼 中 呀  花      終 歸 零 落  了   隨 風 飛 舞    化 作

6 2  5  3 23  5 2 | 2  2  0 35  1 6  1612 | 3 (3522  1 6  1612  3) |
萬 點 紅 星  呀 水  上     飄

3 3  1235  2 ( · 3  23 2 ) | 2132  6  7 2  3276 | 5 (6765  3 2  7276  5) |
飄 飄 呀  飄    飄 到 寒 山 綠 野   橋

2  3  7653  6 | 3532  7 2  3 2  7276 | 2 (3572  7 23  7235  2) 72 |
秋 雲 淡  淡 秋 葉 蕭   蕭       剩 得

3 5  7672  6 (5  35 6 ) | 3  2327  6 · 7  6123 | 1 (2327  6 · 7  6123  1) |
銀 河 已 是  雙 星   渺

1 · 327  6 32  7  6561 | 5 (6765  3 27  6561  5 ) | 3  2 35  67 6  0 36 |
我  自 人 間 嘆 寂  寥      天 邊 月  空 自

3 3  5 · 7  6535  1 11 | 6 3  2  1612  3 | 1 11  3 3  23 2  0376 |
般 勤 呀  照 照 我 蓮 心 苦 未  消  種 錯 了 相 思 呀  呀

5  6153  6 ( · 5  35 6 ) | 3 6  6  2327  6561 | 5  - - - ‖
紅 豆 樹   不 是 合 歡   苗
```

譯自電影《秋墳》特刊，原為工尺譜，開始兩小節原件有錯漏。《秋墳》於1951年12月11日公映。

月夜擁寒衾（電影《一彎眉月伴寒衾》插曲）

<div align="right">

小芳艷芬 主唱
胡文森 作詞並譜

</div>

（0 0 5 7 | i - 7 | 2 - i | 5 - - | 3 5 i | 2 - 3 | 4 - 7 | i - - |

i -) 5 7 : i - 7 | 2 - i | 5 - - | 5 - 7 | 7 - 6 | 6 - 3 | 5 - - |
　　　　　寒　冷　月　色　惱　人　　罩　遍　夜　幕　沉　沉
　　　　　　冷　月　色　照　人　　照　我　袖　上　啼　痕

5 - 3 4 | 5 - i | 2 - i | 5 - - | 5 - 5 | 4 - 3 2 | 3 - 7 | i - - |
　濃　情　化　煙　與　雲　　花　老　色　香　漸　褪
　柔　情　化　煙　與　雲　　春　老　色　香　又　褪

1 - 5 | i 2 i 7 6 | 5 - 7 | 7 7 6 6 3 | 5 - 5 | 2 · i 7 |
鸝　唱　驚　破　了　夢　魂　燕　去　冷　落　獨　行　吟　寒　衾　有　淚
惆　悵　不　見　故　人　嘆　句　冷　落　雁　離　群　寒　衾　有　淚

i - - | i i 7 6 7 | i 0 2 i | 7 6 5 4 | 4 - 3 2 | 3 - - |
印　　半　夜　眉　月　冷　天　際　過　白　雲　惹　我　舊　恨
印　　冷　月　林　下　照　烏　鵲　半　夜　啼　似　訴　薄　倖

┌── I ────┐ ┌── II ──┐
3 5 i | 2 - 3 | 4 - 7 | i - - | i - 5 7 : i - - | i 0 0 ‖
悠　悠　寸　心　自　傷　莫　禁　　寒　禁
悠　悠　我　心　自　傷　莫

錄自幸運唱片曲詞紙，屬幸運唱片第五期（1955年）電影插曲唱片《小芳艷芬〈一彎眉月伴寒衾〉/〈月夜擁寒衾〉》，《一彎眉月伴寒衾》由張瑛、芳艷芬主演，1952年2月16日公映。

高朋滿座（電影《戲迷情人》插曲）

白雪仙 唱
胡文森 撰曲

```
1 3 | 5 1 3 | 5 i 7 | 6 4 3 | 2 2 i |
弦樂   奏人又  到賓客  樂與自  豪主快

7 i 6 | 5 6 1 6 4 | 5 0 | 0 1 3 |
活 客又 嚕畫眾透 露      弦樂

5 1 3 | 5 i 7 | 6 4 3 | 2 2 i |
奏人又  到慶誼  父世上  無將永

7 i 6 | 5 6 7 | i 0 | 0 0 ‖
壽快樂  陶人未  老

3 1 i | 2 1 i | 3 i 2 i | 3 i 6 5 | 5 — |
心既    不老    不見 蒼老  穿了 壽袍

6 i i 6 | 5 6 7 i | 2 i 6 5 | 5   1 3 |
待我去摘 蟠桃為佢 供獻壽桃      排下

5   1 3 | 5   i 7 | 6   4 3 | 2   2 i |
宴  奴奉告  須快樂  醉玉□  請你

7   i 6 | 5   6 7 | i   0 | 0 0 ‖
地  聽着奴  來奉告
```

摘自《戲迷情人》電影特刊，原曲詞以工尺譜記譜。《戲迷情人》於1952年9月25日公映。

金迷紙醉醒來吧（電影《做慣乞兒懶做官》插曲之八）

白雪仙 唱

2 3　2356 1　｜2376 5·6 7 2 5672｜6 (6·76·5 3235 6)｜
金　迷　紙　醉　來　吧

2 7 3572 3 (·2 723)22｜7276 5·2 6·7 6123｜1 (1·21·6 5356 1)｜
雪月風花　　　只許偶　然　賞玩　　吓

6 3　2　7257　6·627｜2 6　1·3 2327 6576｜5 (5·65·3 2123 5)61｜
情癡呀愛　慾害得你 心亂呀　　如麻　　　　沒有

2 3　6276 565　0 61｜3 2 2656 1 (·2 121)｜6 2 51656 3 (·2 72 3)｜
精神做人　沒有 雄心爭　霸　　　　蹉跎歲　月

3 65 3561 6165 3235｜2 (2·32·1 6561 2)｜3 2 7317 6 (·7 67 6)｜
誤年　　華　　風　月　場

3 3 6467 2 (·7 67 2)｜7 2 355672 6 (·5 35 6)｜6 27 6·276 5 (·6 56 5)｜
真堪　怕　　害 人　者　　是奢　華

2 2 2676 565　0276｜7276 5·6 7 2　5135｜6 (6·76·5 3235 6)535｜
幾許英雄　都葬在愛　河　　　下　　　　我哋要

2 2 5235 67 6　0　｜2723 5　3532　1612｜3 (3·53·2 1612 3)6｜
回頭猛醒　還 我 本　□　　願

2 3 2356 1·3｜6 27 6276 565 0｜2376 5·6 7 2 5135｜6 0 0 0‖
金 迷 紙 醉 的 人　呀　醒　來　　　吧

摘自《做慣乞兒懶做官》電影特刊，特刊中此曲詞並無標示創作者名字，但該片所有歌曲俱由胡文森撰寫，故必然包括這一首。《做慣乞兒懶做官》於1953年5月27日公映。現時可購得的影片VCD版本並不見這首插曲。

可憐好夢已成空

鄧碧雲 唱
雙梵鈴兩部音合奏

‖: 3 − − | 1 − 2 | 3 − − | 3 − 3 | 3 − 2 | 4 − 7 | 1 − − | 1 − − |

癡　愛　變　空　　絕　望　情　已　斷　送

空　有　愛　癡　　獨　恨　緣　已　盡　矣

1 − − | 2 − 2 | 3 − − | 1 − − | 2 − 1 | 7 − 1 | 2 − − | 2 − − |

晚　間　陰　陰　凍　　吹　凜　冽　朔　風

昨　晚　消　息　至　　所　愛　又　已　死

3 − − | 1 − 2 | 3 − − | 3 − 3 | 3 − 2 | 4 − 7 | 1 − − | 1 − − |

癡　愛　變　空　　追　憶　猶　有　恨　痛

今　縱　苦　癡　　但　恨　緣　已　盡　矣

1 − − | 2 − 2 | 3 − 1 | 4 − 3 | 6 − − | 7 − − | 1 − − | 1 − − :‖

眼　底　惺　忪　愁　見　雕　樑　　畫　棟

我　枉　相　思　愁　見　鴛　禽　　並　翅

摘自《鳳燭燒殘淚未乾》電影特刊，《鳳燭燒殘淚未乾》於1953年9月3日公映。特刊中此曲詞並無標示創作者名字，但電影資料館的網上資料指出撰曲者是胡文森。

淚盈襟 (版本一)

小燕飛 唱
胡文森 曲

(0 0 5 3 7 2 3 | 3 7 2 3 2 7 6 2 3 5 7 6 | 5 · 6 7 2 5 3 6 6 3 2 7 |

6 5 1 2 3 5 7 6 5 —) | 6 3 6 2 1 3 5 (1 3 5 · 1 3 5 · | 5 3 6 3 5 3 6 (5 3 6 · 5 3 6 ·
　　　　　　　　　　　　月 不 常 　　圓 　　　　花 不 常 　　艷

1 6 5 1 6 7 6 5 3 | 3 1 1 2 3 5 2 3 2 7 6 5 7 6 | 5 6 5 (0 3 5 3 2 1 · 2 1 2 1 3
世 上 呀 曾 無 不 散 呀 　　　　筵

5 2 7 6 5 6 1 5 1 3 5 6 1 5) | 2 2 0 5 7 2 3 (· 2 7 2 3) | 6 4 6 7 2 3 5 2 (3 2 3 2 3 2)
　　　　　　　　　　　富 貴 呀 花 　　憐 壽 短

2 2 4 5 6 5 6 1 5 · (5 2 4 5) | 7 2 7 6 2 1 3 5 (1 3 5 · 1 3 5 · | 3 2 2 3 7 6 5 6 5 0 |
紅 顏 呀 　命 　　薄 堪 呀 憐 　　難 測 風 雲

7 2 7 6 5 3 5 3 2 7 2 3 5 | 2 3 2 (0 4 3 4 5 3 · 2 7 · 2 3 5 | 2 · 3 2 3 2 7 6 4 6 7 2 · 7 6 7 2) 6 7 2
片 時 千 萬 變 　　　　　　　　　　　誰 料 到

2 2 7 2 6 5 3 4 3 0 3 6 7 | 7 3 5 6 7 2 6 · (5 3 5 6) | 5 3 7 2 3 3 7 2 3 2 7 |
滄 海 變 桑 呀 田 誰 料 到 昇 平 逢 劫 亂 　　今 宵 有 酒 須 盡 呀 歡 休 問

6 2 3 5 7 6 5 · 6 7 2 5 3 | 6 6 3 2 7 6 5 1 2 3 5 7 6 | 5 0 0 0 ‖
來 者 何 　　　日 或 何 　　年

摘自大長城唱片，小燕飛《燈紅酒綠 / 淚盈襟》曲詞紙。原曲詞為工尺譜，翻譯後曾據唱片訂正節拍。出版年份估計是1953年。

《長使英雄淚滿襟》插曲（《淚盈襟》版本二）

```
7 3  6213  5 (13 5·135)│ 5 3  6353  6 (53 6·536)│ 7 65  1  6165  3 │
月不常 圓          花不常 艷           世上 呀曾 無

3 1  1235  2327 6576│ 5 (3532  1235  2176  565)│ 2 2  3572  3 (27  2 3)│
不散 呀       莛          富貴  花

64 6  7235  2 (3  23 2)│ 2 1  3572  6 (·7  67 6)│ 7 3  6276  5 (·6  56 5)│
憐 壽 短     紅顏  命     薄 堪 憐

3 2  2376  5 ·(6  56 5)│ 7276  5  3532  7235│ 2 (72  3532  7235  2)672│
難 測 風 雲        片 時 千 萬 變          誰料到

2 2  7265  34 3  0356│ 6 3  3572  6 (·5  67 6)│ 5 3  72 3  3 72  3 27│
滄海變桑 田  誰料到昇平逢劫 亂        今宵有酒 且盡 歡休問

6 2  3576  5 ·3  5672│ 6  6327  6123  7261│ 5  0  0  0 ‖
來 者何      日 或 何      年
```

譯自胡文森手稿。

春到人間 (電影《萍姬》主題曲)

<div align="right">
小燕飛 主唱

胡文森 詞曲
</div>

2 2 2 23 2327 6	3767 3 75 6(35 67 6)	2 3 1·765 3 2 1 27

（雞啼聲） 你咪 叫叫得咁招 搖 嘈醒啊爹唔得 了　　　　昇揸米你食完 不准 叫你是

5 5 3272 3 2 61	7(72 7·653 5·672 7)22	22 3 7 67 2 2276

天之驕　子有人照 料　　　　　　休管 悲歡離 合人海波

（鴨叫聲）

56 5 0 27 6 3 2	23 15 2·3 2327 6123	1 0 0 0

潮　春到 人間 呀 可歡笑時且　歡　　　笑

（鴨叫聲）

3 2 22 6 72 5 37	2(·6 2·7 2·7 67 2)	3 2 1 56 1 76 1 27

知道 了鴨兒 餓到 呱呱　叫　　　　真好 笑人哋 要你又要昇你

6 2 1 21 5 3 26	1(·5 1·6 1·6 56 1)	2 7 2363 2 3 26 1

食飽 了走去河 邊玩又 跳　　　　　記 住咪將人家菜 種 當為食

71 7 0 27 6 3 2	23 15 2·3 2327 6123	1 0 0 0

料　春到 人間 呀 可歡笑時且　歡　　　笑

7 2 72 3(72 3·272)	3 5 7 5 6(535 67 6)	35 7 2 67 5 37 2

摘菜　苗　　　行過 花 沼　　　小 白 兔無謂高低 跳

33 6 5324 3(2 72 3)	2 72 5 5 2 2 2327	67 6 0 27 6 3 2

近日啲菜味殊美 妙　　　咪共隻 雞公 鬥氣咁招 搖　春到 人間 呀

23 15 2·3 2327 6123	1 0 0 0	3 6 1 1213 5

可歡笑時且　歡　　　笑　　　　　　雞食 米 意逍 遙

(121·6 56 5) 61 5 61 2	5645 6 (5·656 45 6)	1376 5 32 1(·6 56 1)

小鴨 清閒 水上 飄　　　　兔兒快活 林中 跳

3 2 7 6 672·7 6276	56 5 0 27 6 3 2	23 15 2·3 2327 6123

農村 快樂 樂逍　　　遙　春到 人間 呀 可歡笑時且　歡

1 0 0 0 ‖

笑

摘自《最新粵語流行曲合訂本》，影城歌曲出版社出版，馬錦記書局發行。

《萍姬》於1954年4月29日公映。幸運唱片1954年第四期唱片，電影插曲唱片《小燕飛·〈家〉·〈萍姬〉主題曲》。

錦繡籠中鳥 （電影《搖紅燭化佛前燈》插曲之三）

鄭碧影 唱

```
2  5  1  5654 2  | 1  2  1214  5 (5654  24 5 ) | 6  1 6165 4  2 6 |
食珍        饌着輕呀裳              鳥    在籠中

12 1  0216  5 61 6165 | 45 4  0(654  6 56 4 ) | 2 5  53 5  0532  1216 |
不    自    由           好駕鴦       難

5  611235  2 (2321  61 2 ) | 2 3  76 7  0232  7235 | 2 2276  5(276  56 5 ) |
諧白  首        真情義     盡  化盧  浮

67 5  6756  7 · (6 56 7 ) | 7 2  3523  5 · (3 23 5 ) | 7 2  3 6  0637  2 |
心也不  休       恨也不  休       萬惡金錢 成壁壘

3 2  7 6  6765  3523 | 56 5  (0 61  5·323  5)662 | 3 6  7672  34 3  0 |
情怨 隔斷恨 悠  悠           誰憐我 生埋恨 海

2 7  3217  6 · (5 67 6 ) | 2 7  6276  5 · (6  56 5 ) |
有萬 般 愁       死在 牢  籠

5165  3  2327  6123 | 1 0 0 0 ||
空  堆錦        繡
```

摘自《搖紅燭化佛前燈》電影特刊，特刊中之曲譜無標示曲詞創作者名字，但據電影資料館的資料，應是胡文森的作品。《搖紅燭化佛前燈》於1954年10月9日公映。

錯戀媒人作愛人 (電影《搖紅燭化佛前燈》插曲之四)

白雪仙 唱

```
4 2  4524  5 (24 56 5) | 5215  5 4  4542  1241 |
生 不  逢   辰              彩鳳隨鴉 雖 有

2 (2421  7 71  2 2421  712) 21 | 7 5  7251  717  0 42 |
恨                              只有 逆來 順 受      不敢

1 2  2·45 (24 56 5) | 6 7  7 3  7276  5 52 |
怨 天 尤  人            為解 他人 相思 債誰知

2 2  0767  2 (27 67 2) | 3 5  1612  35 3  0 23 |
相思  債纏 身            杯弓 蛇影  翻成

7 7  23 2  0327  6576 | 5 (565  4224  5 5654  245) 33 |
誤 會 竟   纏  人            雖則

3 5  3 1  6512  3 37 | 2253  23 2  0327  6561 |
因憐 生 愛 復成  癡怎奈 古井難翻波      浪

2 (2327  65·161  2 2327  612) | 7 6  2 2  0 35  2·211 |
滾                              錯認 媒人  是愛人只怨我

6 6  1276  56 5  0532 | 6 3  2327  6·7  6123 | 1 0 0 0 ‖
靜坐 閉 門  無端把 是非 挑      引
```

摘自《搖紅燭化佛前燈》電影特刊,特刊中之曲譜無標示曲詞創作者名字,但據電影資料館的資料,應是胡文森的作品。《搖紅燭化佛前燈》於1954年10月9日公映。

泣碎杜鵑魂

胡文森 詞曲

```
5̲ 5   3̲5̲3̲2̲  1̲2̲ 1   0̲ 1̲1̲ │ 6̲7̲6̲5̲  4̲5̲ 3   5̲(1̲6̲4̲  5̲6̲ 5̲ ) │
情 天   生     變     拆散 並   頭        蓮

5̲1̲ 1̲  1̲2̲3̲5̲  2̲ 5̲1̲  1̲2̲3̲5̲ │ 2    7̲2̲7̲6̲  5̲3̲ 5̲  3̲7̲6̲5̲ │ 1  0  0  0 │
情侶變  祖    孫情愛  化 輕    煙    怕看   簾 前   歸 來   燕
```

胡文森手稿標注的日期：1954年10月14日，估計為1955年幸運唱片的粵曲唱片《泣碎杜鵑魂》。

秋月

芳艷芬 主唱

胡文森 作詞製譜

(0 5 3̲5̲ 3̲2̲ | 1·2̲3 － | 3 5 3̲2̲ 3̲4̲ | 5·6̲5 － |

5̲5̲ 6̲7̲ i̲·7̲ | 6·i̲ 6̲7̲ 6̲5̲ | 4·6̲ 6̲5̲ 4̲3̲2̲ | 1 － － － |

1) 5 3̲2̲ ‖: 1·2̲3 － | 3 5 3̲4̲ | 5·6̲5 － |

秋 月　 明 人 靜　　秋 月 覷 疏　 星

5̲5̲ 6̲7̲ i̲·7̲ | 6̲4̲ － 6 | 5·6̲ 5̲4̲ 3̲2̲ | 3 － － － |

寥 落 淒 清 相 照　相 對 相 依 為　 命

3 5 3̲2̲ | 1·2̲3 － | 3 5 3̲4̲ | 5·6̲5 － |

秋 月　 明 人 靜　　秋 月 覷 秋　 聲

5̲5̲ 6̲7̲ i̲·7̲ | 6̲4̲ － 6 | 5·6̲ 5̲4̲ 3̲2̲ | 1 － － － |

蟲 又 叫 聲 鳴 咽　不 禁 觸 起 了 恨 情

1 1̲2̲3̲ 2̲1̲ | 5 － 5 － | 5 1̲2̲3̲ 2̲1̲ | 2 － － － |

寒 鶴 叫 斷 腸 聲 聲　　腸 斷 嘆 薄　 命

寒 夜 怕 斷 腸 簫 聲　　腸 斷 嘆 薄　 命

2 2̲3̲4̲ 3̲2̲ | 6·i̲ 6̲5̲ 1̲2̲ | 3·6̲ 5̲4̲ 3̲2̲ | 1 － － － |

郎 在 何　 方 他 飄 踪 無　 定 妹 空 對 月　 明

郎 在 何　 方 妹 相 思 成　 病 他 不 記 舊　 情

1 5̲3̲2̲ | 1·2̲3 － | 3 5 3̲4̲ | 5·6̲5 － |

秋 月　 明 人 靜　　秋 月 聽 呼　 聲

秋 月　 明 人 靜　　秋 月 倍 淒　 清

┌─────── I ───────

5̲5̲ 6̲7̲ i̲·7̲ | 6̲4̲ － 6 | 5·6̲ 5̲4̲ 3̲2̲ | 1 － － － | 1 5̲3̲2̲ :‖

腸 斷 了 聲 悲 切 哀　痛 傷 心 莫　 名　　　秋 月

人 又 怕 鴛 衾 冷 花　怕 孤 芳　對 月

┌ II ───────

1 － － － | 1 0 0 0 ‖

明

1954年幸運唱片第四期，《電影插曲：芳艷芬〈董小宛〉、〈新台怨〉、〈秋月〉》，胡文森親拉小提琴。

富貴似浮雲（又名《青春快樂》）

小紅線女 唱
胡文森 作詞製譜

```
( 3 5 1 · 5 | 3 5 1 · 1 | 2 3 2 1 7 6 5 4 | 3 2 1 0 0 )

‖: 3 5 1 · 5 | 3 5 1 0 |
    萬花 紅 似   迎人 笑

2 2 3 · 2 | 1 7 6 0 | 6 6 1 · 7 | 6 1 5 0 | 5 6 5 4 3 3 | 1 2 3 0 |
喜鵲高 歌   唱雅調   貌又 俏   快樂逍遙   低 聲 學習   調情調

3 5 1 · 5 | 3 5 1 0 | 2 2 3 · 2 | 1 7 6 0 | 6 6 1 · 7 | 6 1 5 0 |
日光 紅 向   人斜照   披襟當 風   更美妙   步步跳   快樂逍遙

5 6 5 4 3 3 | 2 2 1 0 | 0 2 1 2 5 | 7 - 6 0 | 7 1 2 7 6 7 |
輕 鬆 漫步 步步搖     水暖 春寒 試 浴   白雪 襯 紅綠
                      溫暖 香如 軟 玉   薄素紗 襯 藍玉

1 5 0 0 | 0 2 1 2 5 | 7 - 6 0 | 7 6 5 3 4 3 | 2 1 0 0 |
柳條     水暖心涼 快 樂   心歡快極有若 弄 潮
帶搖     香似芝蘭 四 射   心旌擾亂意又 動 搖

3 5 1 · 5 | 3 5 1 0 | 2 2 3 · 2 | 1 7 6 0 | 6 6 1 · 7 |
學梳頭 作 雲鬟繞   剪剪花 相   襯更妙   望玉鏡 細
食餐時 婢 僕環繞   靚咖啡 香   夾美妙   燉熱奶 與

6 1 5 0 | 5 6 5 4 3 3 | 2 2 1 0 :‖ 5 6 5 4 3 3 | 2 2 1 0 |
畫眼眉   烏 煙 薄薄 淡淡描   甘 香 嫩滑 味善調
共炸魚   甘 香 嫩滑 味善調

5 6 5 4 3 3 | 2 2 1 0 ‖
甘 香 嫩滑 味善調
```

錄自《幸運之謌》，1955年第五期幸運唱片，《電影插曲：小紅線女〈富貴似浮雲〉／〈昭君出塞〉》。據特刊，電影《富貴似浮雲》1955年5月19日首映，插曲之一確是《青春快樂》，胡文森作曲，李寶泉編譜，但特刊只有第一段曲詞。

櫻花處處開

鄭幗寶 主唱
胡文森 作詞製譜

富士山　　富士山　　山嶺高處千仞

山徑錯落縱橫　望遠景多高山　無盡處多山彎

山彎過復有山

山裡峰巒幽邃　山內不辨東南　瑞雪花積山中

雲共雨遮山峰　風吹過雲未散　櫻花　花開璀璨

處處　櫻花璀璨

櫻花　花開燦爛　櫻花　吐盡芳華

處處　櫻花燦爛　處處　吐盡鮮紅

無限　無限　花放巧襯春日　花落鳥未知

無限　無限　都市車馬喧鬧　馬路曲直縱

還　並蒂花一枝枝　情伴侶相偎依　花蔭處人倦懶

橫　並蒂花一枝枝　情伴侶相偎依　貪歡愛忘夕旦

摘自幸運唱片歌紙，1955年幸運唱片，電影插曲唱片：《鄭幗寶〈櫻花處處開〉／馮玉玲〈春歸何處〉》。

春歸何處

（電影《富貴似浮雲》插曲，電影特刊中曲名為《春歸何處未分明》）

紅線女 主唱
馮志剛 作詞
胡文森 作譜

（簡譜曲詞，歌詞如下）

禪院　靜送鐘聲　驚破繁華綺夢

禪花　　　聲驚破繁　華綺　夢

癡復醒頓　覺人　間多惹恨　何如收　拾去念梵　經

何如收拾　去

情如　水但係意　難平枉有　玉貌青　春　春歸何處春歸何處

未分呀　明　茫茫煙雨　鎮楊　枝　飛絮

游絲　無定　從來不解　愁滋味　偏教紫燕　嘆伶仃

獨個兒　沉沉寂寂冷　冷清清似　我　這　般富貴又如何　不過

天　上　浮雲一縮　影

按：凡有兩行譜並列者，第二行為唱片曲詞版，有*的一句只採用了唱片曲詞版。電影《富貴似浮雲》公映日期為1955年5月19日，胡文森為該片音樂員的西樂領班。摘自幸運唱片1955年出版電影插曲唱片：《鄭幗寶〈櫻花處處開〉／馮玉玲〈春歸何處〉》。

出谷黃鶯

鄭幗寶 主唱
李我 作詞
胡文森 製譜

```
(i 7 | 6 - 5 | 1 0 5 3 5 | 6 - - | 6 - ) i 7 ‖: 6 - 5 | 1 0 5 3 5 |
                                              最  是  淒  涼  死  別

2 - - | 2 - 2 | 2 - 5 6 | 3 - - | 5 - 7 | 6 - - | 6 - 6 |
離        魂  離  魄  蕩      氣  絲  絲          飄

2 - 6 5 | 3 - - | 6 · 1 3 1 | 2 - - | 2 - 3 2 | 5 - 6 |
零  姊  弟      離  鄉  曲      夢  裡  猶

1 0 3 1 2 | 6 - - | 2 - 5 4 | 3 - - | 5 - 6 1 | 2 - - |
喃  憶  母  詞      尋  不  遇      最  貪  時
             人  去  後      見  何  期

3 0 2 5 3 | 5 - i | 2 0 i 6 i | 5 - - | 5 - 6 1 | 5 - i |
情  誰  憫  我  此  淒      淇      辛  逢  雨
情  誰  替  我  寫  書      詞      但  求  兩

i - - | 2 0 3 5 3 | 6 - - | 6 - 6 1 | 6 - 5 3 | 6 - - |
過  天    晴  後      守  得  雲  開
過  天    晴  後      守  得  雲  開

        ┌─── I ───────┐   ┌─── II ──────┐
5 · 6 3 2 | 1 - - | 1 - i 7 ‖: 1 - - | 1 0 0 ‖
見  月  時      最  時
見  月
```

錄自幸運唱片曲詞紙，1955年幸運唱片電影插曲唱片：《鄭幗寶〈出谷黃鶯〉／馮玉玲〈黛玉葬花詞〉》。

黛玉葬花詞

馮玉玲 唱
胡文森 撰曲

(65 | 4 2 6564 2·171 2) | 2421 7 5654 2 | 4 2 1271 2 (54 21 2) |
　　　　　　　　　　　　　花　謝花飛呀 飛　滿　天

2 1 16 5 | 1245 4524 | 5 ·(4 245) 5171 2 | 1421 7 4 2 7·211 |
紅消香斷有　誰　憐　　　游　絲　軟　繫飄春樹

2452 4 4 4 5 2 | 1 2 1214 57 5 (0 65 | 4 5 2624 5·424 5) |
弱　絮輕沾呀 撲　繡　簾

2414 2 7124 1 | 6165 4 7 24 5 (54 245) | 65 4 45 6 6 1 6165 |
花　開易 見 落 難　尋　　　階 前 愁 煞 葬 花 呀

4 (·5 424) 7571 2 | 2417 5 4 24 7 1 | 5652 4 6 6 5 |
人　　獨 把 花 鋤偷灑淚 灑　上 空 枝 呀

1 2 1214 57 5 (0 65 | 4 5 2624 5·424 5) | 2624 5 4245 6 |
見 血 痕　　　　　　　　　　　　儂　今 葬　花

6 1 1412 4 (52 424) | 4 6 16 5 5654 2142 | 1 (21 7 1) 2571 2 |
人 笑 癡　　他 日 葬儂 知 是 誰　一　朝

2421 7 4 5 1 71 | 5 2 4 4524 5 | 1 71 4214 2 — ‖
春 盡 紅 顏 老　花 落 呀人 亡 兩 不 知

譯自幸運唱片曲詞紙，原為工尺譜。1955年幸運唱片電影插曲唱片：《鄭幗寶〈出谷黃鶯〉／馮玉玲〈黛玉葬花詞〉》。

《葬花詞》 （版本一）

胡文森 詞譜

```
2421 7 5654 2 | 2421 75·171 2（·1 712）|
花  為君開   沾 暴  污

2 1 16 5 1245 2164 | 5（4 24 5）2571 2 |
寧知 粉蝶 是登   徒   香 江

2421 7 4 5 17 1 | 56 2 4 2174 5 |
一  面 情如 故  口 蜜 腹 藏

1 7 1245 2 — ‖
冷酷  刀
```

摘自黎紫君編《今樂府詞譜》第173頁。

《葬花詞》（版本二）

胡文森 詞譜

譯自胡文森手稿《英台祭奠》片段，書寫日期為1957年8月6日。

拜金花（電影《黃飛鴻獅王爭霸》插曲）

小燕飛 唱
胡文森 詞曲

3 2 6̲1̲5̲ 2̲3̲2̲1̲ 2 2̲2̲ | 2̲3̲5 3̲2̲1̲7 6̲(5̲6̲ 7̲ 6̲) | 6̲7̲6̲5̲ 3̲2̲5̲3̲ 2̲(7̲6̲ 7̲ 2̲) |
紅 魚 青 磬 響 叮 噹 幾 許 小 姑 娘 拜 佛 堂

5̲3̲5̲ 6̲7̲5̲6̲ 7̲(6̲5̲ 6̲ 7̲) | 7̲ 2 6̲·7̲6̲ 5 · 7̲ 7̲6̲4̲ 3̲4̲3 (3̲6̲2̲ 3̲6̲7̲6̲4̲ 3̲5̲ 2̲) |
獻 金 花 誠 心 向 呀

3̲5̲3̲2̲ 1̲2̲1̲ 2̲3̲2̲7̲ 6̲7̲6̲ | 0̲6̲7̲6̲ 7̲ 6̲5̲ 1 · 3 2̲5̲7̲6̲ | 5̲(6̲5̲3̲5̲ 2̲ 3̲2̲ 3̲ 5̲) 0 3̲2̲ |
香 煙 裊 裊 燭 光 蕩 漾 願 我 佛 庇 佑 呀 爹 娘 閨 中

1 1̲ 5̲6̲5̲3̲ 2 2̲3̲2̲7̲ | 6̲5̲ 1 0̲2̲7̲6̲ 5̲6̲ 5 0̲ 6̲7̲ | 3̲ 2 7̲2̲7̲6̲ 5 · 6̲ 7̲3̲2̲7̲ |
怕 見 好 鴛 鴦 小 姑 居 處 未 有 呀 郎 月 老 胡 不 見

6̲(2̲3̲2̲7̲ 6̲6̲5̲ 3̲5̲6̲) 0 3̲2̲ | 1̲2̲1̲ 1̲ 6̲5̲ 3̲5̲2̲3̲ 5̲ 6̲3̲ | 7̲ 6̲ 6̲7̲6̲ 3̲2̲3̲ 0 2̲6̲1̲2̲ |
諒 羞 答 答 拜 神 祇 默 祝 我 佛 慈 航 早 為 我 把

5̲ 3 2 · 3̲ 2̲3̲2̲7̲ 6̲1̲2̲3̲ | 1 0 0 0 | 3̲ 5 2̲3̲5 2̲3̲2̲7̲ 6̲1̲2̲3̲ |
紅 絲 呀 繫 上 誠 心

1̲2̲1̲ (0̲ 2̲5̲3̲2̲ 1̲ 1̲6̲ 5̲6̲ 1̲) ‖
向

譯自胡鵬《紅伶紅星電影粵曲精選》，原為工尺譜。電影《黃飛鴻獅王爭霸》1957年4月7日公映。

富士山戀曲

露敏 唱
胡文森 詞曲

摘自《最新粵語流行曲合訂本》，影城歌曲出版社出版，馬錦記書局發行。

春光明媚

<div align="right">胡文森 詞譜</div>

2312	3 35	2123	1 23	6 6	5135	6 0
春	風	得	意	春光	明	媚

3 5	0 23	6123	1 3	2136	5217	1 0 35
園林		裡			招	

2 3	1612	3 0	2 3	3672	6 0
展花		枝	花嬌	美	麗

1 17	653523	5 0	5 61	6543	2 (5 61
百鳥	鳴	啼	愛花	開到燦爛	時

6543	2)35	2 3	5672	67 6	(0 · 5	3227 6)
		千紅	萬	紫		

5 3	2123	1 0	3 2	7672	6 (· 5 35 6)
鮮花	香	氣	迎風	撲	鼻

5 5	231	6 1	3561	5 0
宜人	景色	樂也	怡	怡

摘自黎紫君編《今樂府詞譜》第172頁。

斷腸風雨夜

胡文森 詞譜

$\underline{2124}$ 1 $\underline{5654}$ 2 | $\underline{1214}$ 5 $\underline{7124}$ 1 11 |
風　似　刀尖　　雨　如　利　劍吹得

2 4 $\underline{4561}$ 5 · (4 $\underline{56}$ 5) | $\underline{2542}$ 1 21 7 4 $\underline{2174}$ |
窮人腸寸斷　　　可　憐慘刺　病心

$\underline{57}$ 5 (0 71 5·$\underline{424}$ 5) | 4 2 $\underline{1214}$ 5 (24 $\underline{54}$ 5) |
弦　　　　　　生子作人奴

4 5 $\underline{1514}$ 2 (14 $\underline{212}$) | 6 5 $\underline{5624}$ 5 (24 $\underline{56}$ 5) |
嫁夫隨夫　賤　　夫死子不　歸

$\underline{7124}$ $\underline{2257}$ 1 (57 $\underline{171}$) | 1 6 $\underline{6124}$ $\underline{56}$ 5 0 12 |
父子不相　見　　母亦病瀕危　　眼底

$\underline{7217}$ 5 5 24 $\underline{5712}$ | 7 (24 5 7 $\underline{5712}$ 7) |
贖　兒成虛　　　願

2 2 41·$\underline{424}$ $\underline{56}$ 5 0 51 | 1 1 1 $\underline{2624}$ 5 77 |
萬念已成　灰　　惟有 閉上眼睛　靜待

$\underline{2424}$ 5 7 · 1 $\underline{7124}$ | 1 – – – ‖
死神來召　　　見

摘自黎紫君編《今樂府詞譜》第175頁。

附錄二

備考作品

作品一

缺曲名手稿

<div align="right">

胡文森 詞
佚名 曲

</div>

```
3  i | 6 5 ·6 | 3 2 ·3 | 1 7 ·6 | 3 0 |
大  家   鼓 勇   爭 先   去 向 前   衝
大  家   一 心   爭 先   向 敵 人   衝

3  i | 6 5 ·6 | 3 2 ·3 | 1 7 ·6 | 7 0 |
大  家   鼓 勇   槍 尖   向 敵 搖   動
大  家   一 心   須 驚   破 敵 迷   夢

1 7 ·6 | 3 0 | 7 1 ·3 | 6 - | 6 0 |
去 向 前   衝   熱 血 流   動
向 敵 人   衝   直 搗 黃   龍

3 3 | 3 0 | 2 3 2 | 1 0 | 2 2 | 2 0 | 1 7 6 | 2 0 |
保 家  邦   退 戚  勇   保 家  鄉   去 立   功
率 三  軍   退 戚  勇   率 三  軍   去 立   功

2 3 | 4 5 | 5 ·4 3 2 | 3 0 | 2 3 | 4 5 | 2 ·1 7 3 | 7 0 |
攘 敵  奮 起  職 責 任  重   聯 合  各 方  憂 樂  共
聯 合  奮 起  粉 碎 敵 迷 夢   同 下  決 心  阻 過 敵 行 動

2 2 · | 3 3 · | 3 ·4 3 7 | 3 0 |
奮 勇   衝 鋒   必  須 盡  忠
奮 勇   衝 鋒   必  須 盡  忠

3  i | 6 5 ·6 | 3 2 ·3 | 1 7 ·6 | 7 0 |
齊 心  一 志   聲 威   振 義 旗   動
大 家  忠 勇   聲 威   振 義 旗   動

1 7 ·6 | 3 0 | 7 1 ·3 | 6 - | 6 0 ‖
去 向 前   衝   熱 血 流   動
向 敵 人   衝   直 搗 黃   龍
```

手稿標示的書寫日期：1957年3月29日（週五）。由於此頁手稿頁面不完整，並缺失曲名，故此附錄五「胡文森手稿」並無收錄。

作品二

《紐約唐人街碎屍案》插曲

小燕飛 演唱
盧家熾 曲
胡文森 詞

```
i · 6 5 | 5 · 3 2 | 1 2 3  5 6 i | 5   0 |
悲  悲 切  痛  莫 名  紅顏未 老斷愛 情

i · 6  i 5 | 2612 3 | 1 23 2 16 | 5 0 61 |
估 話 守 到 雲   開  見 天 邊 月  明 執

2 · 3 1 2 | 35 3  0 35 | 6i65 3 | 1653 2 | 2 5  0326 | 1 0 |
知  春老人  薄 命  是  蒼天注定  夫婿薄情  狂蜂  一般任 性

‖: 5 · 6  1 · 3 | 21 2  0 35 | 6 · 5 67 6 |
   明 月 照   他 方  舊  恩 化 煙 輕
   惆   悵   添新妝 愈 感   孤清
                        6 · 7 65 6

0 i6 5 i | 6535 2 | 5 32 1261 | 2 0 |
變幻 難測 心未 明  輕佻 到 絕  頂
冷落 璇閨 鴛夢不 成 唉孤燈 照獨  影

2123 536i | 5 · 43 | 235  32 | 1 0 :‖
甜言 語聲  聲 似蜜  誰料竟 是 薄  情
良人  已是心非 我  屬  惟恨他 太 薄  情
```

影片於1961年12月26日首映。

附錄三

作品蒐集來源目錄

自藏品

	作品名稱	演唱者	胡氏負責
1	《玉人何處》	徐柳仙	撰曲
2	《血債何時了》	徐柳仙	撰曲
3	《魂歸離恨天》	女薛覺先、上海妹	撰曲
4	《春歸何處》	馮玉玲	撰曲
5	《黛玉葬花詞》	馮玉玲	撰曲
6	《月夜擁寒衾》	小芳艷芬	詞並譜
7	《春到人間》（《萍姬》[1]主題曲）	小燕飛	詞並譜
8	《秋月》	芳艷芬	詞並譜
9	《櫻花處處開》電影插曲	鄭幗寶	詞並譜
10	《出谷黃鶯》電影插曲	鄭幗寶	譜
11	《扮靚仔》	鄭君綿	詞
12	《監人愛》	何大傻、呂紅	詞
13	《漁家樂》	鄭君綿、呂紅	詞
14	《珠聯璧合》	李銳祖、馮玉玲	詞
15	《鬼馬姻緣》	何大傻、馮玉玲	詞
16	《處處賣相思》	李銳祖、馮玉玲	詞
17	《郎情妾意》	鄭君綿、許艷秋	詞
18	《多多福》	何大傻	詞
19	《兩傻遊地獄》電影歌曲[2]		詞
20	《分期付款》電影歌曲[3]		詞
21	《兩傻遊天堂》電影歌曲[4]		詞
22	《搭錯線》電影歌曲[5]		詞
23	《兩傻捉鬼》電影歌曲[6]		詞
24	《郎歸晚》	白瑛	詞

1：《萍姬》於1954年4月29日首映。

2：《兩傻遊地獄》於1958年9月3日首映，片中有多首歌曲俱由胡文森填詞，最著名
的是《飛哥跌落坑渠》，鄧寄塵、李寶瑩、鄭君綿合唱。

3：在粵語片年表，只有《分期付款娶老婆》（1961年4月27日首映），沒有《分期
付款》，但唱片上卻是寫作《分期付款》。唱片中有《分期付款》電影歌曲兩
首，皆胡文森填詞，最廣為人知的是《詐肚痛》。

4：《兩傻遊天堂》於1958年12月12日首映。

5：《搭錯線》於1959年3月4日首映。

6：《兩傻捉鬼》，又名《兩傻捉鬼記》，於1959年10月8日首映。

《兩傻遊地獄》電影歌曲唱片。

《今樂府詞譜》下集

	作品名稱	演唱者	胡氏負責
1	《春光明媚》		作詞製譜
2	《葬花詞》		作詞製譜
3	《斷腸風雨夜》		作詞製譜
4	《紅燈綠酒夜》		詞
5	《桃李爭春》		詞
6	《星心相印》		詞
7	《夜上海》		詞
8	《漁家女》（終曲）		詞
9	《明月千里寄相思》（摘自《菱花夢》）	鄧碧雲獨唱	詞

《粵曲之霸》

	作品名稱	演唱者	唱片公司	出版年份	胡氏負責
1	《夢斷殘宵》	李少芳	歌林	1950	撰曲
2	《介之推》	梁無相、梁無色	中勝	1953	撰曲
3	《多情帝子泣孤墳》	何鴻略			撰曲
4	《漢宮秋月》	何鴻略			撰曲

《最新粵語流行曲合訂本》[1]

	作品名稱	演唱者	胡氏負責
1	《難溫舊情》	何大傻、呂紅	詞
2	《有子萬事足》	何大傻、呂紅	詞
3	《唔願嫁》	何大傻、呂紅	詞
4	《天之嬌女》	何大傻、呂紅	詞
5	《如意吉祥》	辛賜卿、呂紅	詞
6	《等待再會你》	鄧惠珍	詞
7	《天作之合》	鄧惠珍	詞
8	《郎歸晚》	白瑛	詞
9	《富士山戀曲》	露敏	詞曲
10	《燕歸來》（《蝴蝶夫人》[2]主題曲）	新紅線女	曲，吳一嘯詞

1：影城歌曲出版社，馬錦記書局發行，中文大學藏品。

2：《蝴蝶夫人》於1948年9月30日首映。

《紅伶紅星電影粵曲精選》[1]

	作品名稱	演唱者	胡氏負責
1	《劍舞曲》（《百戰神弓》[2]電影歌曲）	羅艷卿	詞
2	《警世歌》（《天賜黃金》[3]電影歌曲）	伊秋水	詞
3	《鏡花水月》（《天賜黃金》電影歌曲）	小燕飛、伊秋水	詞
4	《西廂記之拷紅》（《春宵醉玉郎》[4]電影歌曲）	羅艷卿、梁醒波	詞
5	《拜金花》（《黃飛鴻獅王爭霸》[5]電影歌曲）	小燕飛	詞曲

1：胡鵬著。

2：《百戰神弓》於1951年10月14日首映。

3：《天賜黃金》於1952年1月26日首映。

4：《春宵醉玉郎》於1952年6月5日首映。

5：《黃飛鴻獅王爭霸》於1957年4月7日首映。

小明星名曲《陋室明娟》為胡文森撰曲。

《香港粵語唱片指南》

	作品名稱	演唱者	胡氏負責
1	《歸來燕》	小明星	
2	《無價美人》	小明星	
3	《人海孤鴻》	小明星	
4	《魂斷藍橋》	徐柳仙	
5	《花落啼紅》	新月兒，以黃靜霞署名	
6	《風流張君瑞》	黎文所、李香琴	
7	《江山美人》二卷	胡美倫、徐柳仙	
8	《梁山伯祝英台》	任劍輝、白雪仙	曲（潘一帆）
9	《琴挑誤》[1]（電影原聲唱片）	任劍輝	電影標「胡文森作曲」

1：《琴挑誤》上集於1960年7月21日首映，下集於1960年9月1日 首映。

按：括號內為與胡氏合作之撰曲家。

《星韻心曲》[1]

	作品名稱	演唱者	胡氏負責
1	《風流夢》	小明星	撰曲
2	《夜半歌聲》	小明星	撰曲
3	《陋室明娟》	小明星	撰曲

1：明報周刊06年版。

電影資料館館藏曲詞資料

	作品名稱	演唱者	唱片公司	出版年份	胡氏負責
1	《柳巷明珠》	白駒榮、紫羅蘭	百代	1940	撰曲
2	《落花時節》	黃少英	百代	1948	撰曲
3	《夢中情人》	張蕙芳	和聲	1948	撰曲
4	《江山美人》	徐柳仙、胡美倫	歌林	1951	撰曲
5	《忠義撼山河》	靚次伯、羅麗娟	美聲	1953	撰曲
6	《財來自有方》	梁醒波、鳳凰女	幸運	1953	撰曲
7	《阿福》	梁醒波、羅麗娟	幸運	1953	撰曲
8	《梁山伯祝英台》	芳艷芬、任劍輝	幸運	1955	撰曲
9	《艷陽長照牡丹紅》	芳艷芬、黃千歲	幸運	1955	撰曲
10	《夜半歌聲》	小明星			撰曲
11	《一曲魂銷》	李少芳	百代		撰曲
12	《念奴嬌》	寶玉	百代		曲詞
13	《曹大家主題曲》	紅線女	幸運		撰曲
14	《妹妹你負我》（電影《血染斷腸碑》插曲）	梁瑛		1949	撰曲
15	《香草美人》	芳艷芬、任劍輝	麗聲		撰曲
16	《今夕何夕》（電影《金粉世家》插曲）	李慧		1948	製譜
17	《對酒當歌》（電影《金粉世家》插曲）	李慧暨眾人合唱		1948	製譜
18	《載歌載舞》（電影《蝴蝶夫人》插曲）			1948	製譜
19	《燕歸來》（電影《蝴蝶夫人》插曲）	李慧		1948	製譜
20	《狄青》（電影《狄青》插曲）			1949	製譜
21	《哭墳》（電影《淒涼姊妹花》插曲）	小燕飛		1949	製譜
22	《高朋滿座》（電影《戲迷情人》插曲）	白雪仙		1952	製譜

（續）

	作品名稱	演唱者	唱片公司	出版年份	胡氏負責
23	《金迷紙醉醒來吧》（電影《做慣乞兒懶做官》插曲）	白雪仙		1953	製譜
24	《錯戀媒人作愛人》（電影《搖紅燭化佛前燈》插曲）	白雪仙		1954	製譜
25	《錦繡籠中鳥》（電影《搖紅燭化佛前燈》插曲）	鄭碧影		1954	製譜
26	《春歸何處未分明》（電影《富貴似浮雲》插曲）	紅線女		1955	作譜

按：電影資料館尚藏有由胡文森編撰的電影劇本《蘇東坡夢會朝雲》。

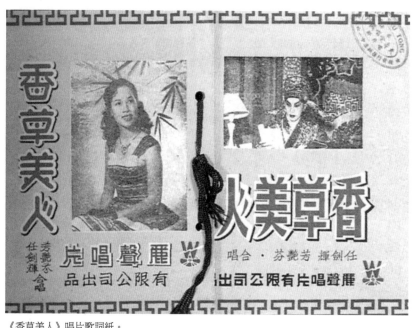

《香草美人》唱片歌詞紙。

戲曲電影撰曲

	電影名稱	演員	首映日期
1	《臥薪嘗膽》	新馬仔、吳君麗	55年8月24日
2	《歌唱郎歸晚》	新馬仔、鄧碧雲	55年10月21日
3	《皇姑嫁何人》	任劍輝、鄧碧雲	56年3月30日
4	《七氣蘇秦》	何非凡、鄧碧雲	57年2月16日
5	《關公守華容 劉備過江招親》	張活游、鄧碧雲	57年3月8日
6	《八美戲狀元》*	鄧碧雲、梁無相	57年4月20日
7	《信陵君竊符救趙》*	張活游、鄧碧雲	57年5月30日
8	《真假俏郎君》	何非凡、紫羅蓮、小燕飛	57年6月20日
9	《黃飛虎反五關續》	關德興、鄧碧雲	57年8月16日
10	《黃飛虎反五關續集》	關德興、鄧碧雲	58年1月30日
11	《龍飛鳳舞》*	新馬仔、鄧碧雲	58年2月17日
12	《戰地笳聲海棠紅》*	南紅、胡笳	58年6月5日
13	《狗飯餵狀元》	新馬仔、鄧碧雲	58年6月12日
14	《蘇小妹三難新郎》*	新馬仔、鄧碧雲	58年9月4日
15	《風流天子與多情孟麗君》	新馬仔、芳艷芬	58年9月17日
16	《聞天香三戲聞太師》	關德興、鄧碧雲	59年5月6日
17	《龍宮戀駙馬》	新馬仔、羅艷卿	59年5月9日
18	《春風秋雨又三年》	新馬仔、鄧碧雲	59年7月10日
19	《包公夜審行屍》	羅劍郎、林丹	59年9月24日
20	《富貴榮華》	新馬仔、羅艷卿	60年1月27日
21	《琴挑誤》上下集	任劍輝、羅艷卿	60年9月1日
22	《鍾無艷掛帥征西》*	新馬仔、于素秋	61年1月5日
23	《英雄肝膽美人心》	新馬仔、林丹	61年7月13日
24	《雙飛蝴蝶》	任劍輝、吳君麗	61年8月11日
25	《三合明珠寶劍》	新馬仔、鄧碧雲	61年9月20日
26	《沙三少與銀姐》		

按：上述資料來自粵語片目錄，除編號26的《沙三少與銀姐》來自中文大學藏之電影劇本（泥印），上面列明七喜影業出品，馮志剛導演，胡文森撰曲。粵語片目錄於1960年後再沒有標注粵曲電影的撰曲人，有＊號的六部電影是胡氏兼任音樂員。

電影《包公夜審行屍》相當特別，海報宣傳
為：「古裝歌唱奇情恐怖緊張巨片」。

戲曲電影編劇

	電影名稱	演員	首映日期
1	《財歸財路》	梁醒波、白雪仙	53年9月11日
2	《菱花夢》	新馬仔、鄧碧雲	55年12月1日
3	《八美戲狀元》*	鄧碧雲、梁無相	57年4月20日
4	《黃飛虎反五關》*	關德興、鄧碧雲	57年8月16日
5	《蘇小妹三難新郎》*	新馬仔、鄧碧雲	58年9月4日
6	《李仙傳》	任劍輝、羅艷卿	60年10月5日
7	《鍾無艷掛帥征西》*	新馬仔、于素秋	61年1月5日

按：有＊號的四部電影是胡氏兼撰曲。

其他類型電影

	作品名稱	類別	胡氏負責	首映日期
1	《金屋十二釵》	喜劇	寫插曲一首	37年1月14日
2	《多情天使》PR524	國語文藝	音樂（司徒森）	37年3月7日
3	《金屋十二釵續集》PR2638	喜劇	寫插曲一首	38年2月7日
4	《地久天長》PR2620	文藝	撰曲	40年12月1日
5	《難測婦人心》	文藝	寫插曲一首	47年5月9日
6	《金粉世家》上下集 PR2636	文藝	作曲、製譜	48年3月31日
7	《蝴蝶夫人》PR354	文藝	寫插曲兩首	48年9月30日
8	《郎是春日風》	喜劇	音樂	49年2月1日
9	《飛燕迎春》	歌唱喜劇	撰曲	49年2月20日
10	《狄青》PR768	古裝	寫插曲一首	49年7月19日
11	《淒涼姊妹花》PR1050	文藝	寫插曲兩首	49年11月19日
12	《野花香》	文藝	音樂、插曲	50年2月16日
13	《天涯歌女》PR1881	文藝	插曲六首	50年4月30日
14	《血淚洗殘脂》	文藝	作曲	50年6月15日
15	《花和尚大鬧五台山》	武俠	作曲、撰曲	50年8月13日
16	《別離人對奈何天》	文藝	音樂	51年1月7日
17	《春殘燕未歸》	文藝	音樂	51年1月17日
18	《血染杜鵑紅》	文藝	音樂（盧家熾）	51年3月8日
19	《真假玉面霸王》	劇情	編劇	51年9月23日
20	《百戰神弓》	武俠	插曲	51年10月14日
21	《怨婦情歌》PR2347	文藝	作曲	51年12月6日
22	《天賜黃金》	喜劇	插曲	52年1月26日
23	《良宵花弄月》	喜劇	撰曲	52年1月26日
24	《鸞鳳和鳴》PR760.1	喜劇	作曲、音樂（盧家熾、羅寶生、馮華、李標）	52年1月26日
25	《如意吉祥》	喜劇	作曲	52年2月5日
26	《從心所欲》	喜劇	作曲	52年2月10日
27	《兩個傻英雄》	歌唱喜劇	撰曲	52年3月1日
28	《恩情深似海》	文藝	音樂	52年4月27日
29	《啼笑姻緣》上下集	文藝	音樂、作曲	52年4月30日
30	《真假武潘安》PR737.1	古裝文藝	撰曲、填詞	52年5月22日
31	《龍舟祥》	歌唱喜劇	撰曲	52年5月26日

（續）

	作品名稱	類別	胡氏負責	首映日期
32	《春色滿華堂》PR5803	喜劇	撰曲十一首、填詞	52年6月1日
33	《春宵醉玉郎》PR577.1	喜劇	撰曲（吳一嘯）、音樂領導（梁漁舫）	52年6月5日
34	《契爺艷史》PR743.2	喜劇	作曲七首	52年8月7日
35	《大鄉里少爺》PR1546	喜劇	撰曲六首	52年8月14日
36	《賣花女》	歌唱喜劇	撰曲	52年8月22日
37	《戲迷情人》PR1923.2	歌唱喜劇	作曲	52年9月25日
38	《舞台春色》PR393.3及.4	喜劇	編劇、撰曲	52年10月31日
39	《歌聲淚影》上下集 PR1921.2	文藝	作曲（羅寶生）、撰曲	52年11月21日
40	《三個陳村種》PR693.1	喜劇	作曲、撰曲八首	52年12月30日
41	《春宵一刻值千金》PR2152	歌唱喜劇	撰曲五首	53年1月1日
42	《偷雞奉母》	喜劇	撰曲（朱頂鶴）	53年3月27日
43	《做慣乞兒懶做官》PR2653	喜劇	作曲十三首	53年5月27日
44	《艷女情顛假玉郎》	喜劇	撰曲	53年8月30日
45	《鳳燭燒殘淚未乾》PR1666.1	文藝	撰曲六首	53年9月3日
46	《五諫刁妻》	喜劇	撰曲	53年10月29日
47	《花街紅粉女》PR2642	文藝	撰曲四首	53年11月12日
48	《新馬仔胡不歸》	文藝	撰曲、插曲	53年11月26日
49	《生娘唔大養娘大》	文藝	撰曲	53年12月6日
50	《錦艷同輝香雪梅》	喜劇	撰曲	54年2月7日
51	《萍姬》PR1290.1	文藝	作曲	54年4月29日
52	《此子何來問句妻》	喜劇	撰曲	54年8月20日
53	《搖紅燭化佛前燈》PR694	文藝	撰曲四首	54年10月9日
54	《苦命妻逢苦命郎》	文藝	音樂、撰曲	54年12月16日
55	《唔做媒人三代好》	喜劇	作曲	55年2月25日
56	《富貴似浮雲》PR172	喜劇	作曲、作譜、西樂領班	55年5月19日
57	《有事鍾無艷》	歌唱	音樂領導、撰曲	55年7月12日

（續）

	作品名稱	類別	胡氏負責	首映日期
58	《着錯舅爺鞋》	喜劇	編劇、音樂、撰曲	56年3月23日
59	《乾隆皇大鬧萬花樓》	歌唱	撰曲	56年5月11日
60	《黃飛鴻醒獅會麒麟》	武俠	編劇	56年5月16日
61	《雷振聲縱橫江湖錄》	武俠	撰曲	56年6月20日
62	《呂布搶貂蟬》	歌唱	音樂、撰曲	56年6月28日
63	《穆桂英三擒三縱楊宗保》 PR1658	歌唱	撰曲	56年7月27日
64	《陶三春困城》	古裝歌唱	撰曲	56年10月19日
65	《穆桂英楊宗保大破天門陣》	歌唱	撰曲	57年1月10日
66	《陰陽扇》 PR2183	古裝歌唱	撰曲十首	57年1月16日
67	《蔡中興建洛陽橋》	古裝歌唱	撰曲	57年3月29日
68	《黃飛鴻獅王爭霸》	武俠	插曲	57年4月7日
69	《恩愛冤家》	歌唱	撰曲	57年7月20日
70	《妙善公主》	古裝歌唱	編劇、撰曲、音樂員	57年8月29日
71	《喜臨門》	歌唱喜劇	撰曲	58年2月22日
72	《橫刀奪愛》 PR25	文藝	撰曲	58年4月24日
73	《方世玉怒打乾隆皇》	武俠	撰曲	58年7月15日
74	《兩傻遊地獄》 PR1032	歌唱喜劇	撰曲九首	58年9月3日
75	《陳村種三跪水觀音》	歌唱喜劇	撰曲	58年10月9日
76	《兩傻遊天堂》 PR1033	喜劇	撰曲、音樂員	58年12月12日
77	《龍鳳喜迎春》	文藝	撰曲	59年2月7日
78	《搭錯線》 PR2394	歌唱喜劇	撰曲六首	59年3月4日
79	《兩傻擒兇記》	喜劇	撰曲	59年4月1日
80	《無兵司令》	喜劇	撰曲	59年6月24日
81	《兩傻捉鬼記》 PR1274	歌唱喜劇	撰曲七首	59年10月8日
82	《闔家有喜》	時裝歌唱	撰曲	59年12月2日
83	《夜祭碧桃花》	文藝歌唱	撰曲	60年3月30日
84	《鬼媳婦》	文藝歌唱	撰曲	60年5月4日
85	《賣花得美》	音樂喜劇	音樂（尹自重、盧家熾、黃其浩）	60年6月2日
86	《因禍得福》	喜劇	撰曲	60年6月9日
87	《亞福對錯馬票》 PR1314	喜劇	作曲十三首	60年10月27日

（續）

	作品名稱	類別	胡氏負責	首映日期
88	《孝感動天》上下集	文藝歌唱	撰曲（龐秋華）	60年12月14日
89	《天賜福星》PR2503	歌唱	撰曲	61年2月20日
90	《分期付款娶老婆》PR964.1	喜劇	撰曲十一首	61年4月27日
91	《金蘭花》上下集	歌唱	撰曲	61年5月17日
92	《盲公睇女婿》	歌唱喜劇	作曲	61年11月17日
93	《紐約唐人街碎屍案》	文藝	撰曲（盧家熾）	61年12月26日
94	《財神到》	古裝喜劇	撰曲	62年2月4日
95	《門當戶對》	喜劇	作曲	62年10月24日
96	《密碼間諜戰》	間諜	撰曲	64年6月10日

按：附有PR帶頭的編號，是香港電影資料館館藏該影片的特刊的檢索編號。
　　括號內為與胡氏合作的樂手、撰曲家。

幸運唱片《幸運之謌》之粵曲作品

	作品名稱	演唱者	類別
1	《財來自有方》579	梁醒波、鳳凰女	諧趣寫實
2	《張巡殺妾饗三軍》600	靚次伯、李慧	武曲
3	《紅樓二尤》	小芳艷芬、小非凡、小紅線女	文曲，唐滌生原著
4	《紅菱血》	芳艷芬、任劍輝	文曲，唐滌生原著
5	《新玉梨魂》	新薛覺先	文曲
6	《情僧怨婚》	小非凡	文曲
7	《三盜九龍杯》	陳錦棠、白楊	武曲
8	《佛前燈照狀元紅》	何非凡、紅線女	文曲，盧山原著
9	《鳳燭燒殘淚未乾》	天涯、新芳艷芬	文曲，盧山原著
10	《孤寒財主》321	廖志偉、鳳凰女	諧趣寫實
11	《富士山之戀》317	任劍輝、白雪仙	文曲，唐滌生原著
12	《薛丁山三叩寒江關》	羅劍郎、鄭碧影	文曲
13	《情僧夜吊白芙蓉》	小非凡、小芳艷芬	文曲
14	《阿福》560	梁醒波、羅麗娟	諧趣寫實
15	《漢武帝重憶衛夫人》603	新薛覺先	文曲

（續）

	作品名稱	演唱者	類別
16	《新契爺艷史》	月兒、李慧	諧趣寫實
17	《白楊塚下一凡僧》432	何非凡、鄧碧雲	文曲
18	《夜夢珍妃》	劉伯樂、小芳艷芬	文曲
19	《嫁唔嫁？》577	芳艷芬、梁醒波	諧趣寫實
20	《沙三少與銀姐》599	石燕子、羅麗娟	諧趣
21	《佛前憶黛玉》	梁瑛	文曲
22	《紅娘遞柬》	任劍輝、紅線女	諧趣
23	《發財利是》309	梁醒波、鳳凰女	諧趣寫實
24	《順治逃禪》	梁瑛	文曲
25	《程大嫂》307	芳艷芬	文曲，唐滌生原著，唐滌生、胡文森合撰
26	《茶花女》	何鴻略、新芳艷芬	文曲
27	《艷女情顛假玉郎》305	羅劍郎、鄧碧雲	文曲
28	《唐伯虎點秋香》	小非凡、小芳艷芬	文曲
29	《款擺紅菱帶》	任劍輝、小燕飛	文曲，靈簫生原著
30	《鳳燭燒殘》主題曲《天涯歌者》	天涯	文曲
31	《泣碎杜鵑魂》	羅劍郎、小燕飛	文曲
32	《蘇小妹三難新郎》	新薛覺先、小紅線女	諧趣
33	《亞蘭嫁亞瑞》	廖志偉、伍木蘭	諧趣
34	《嫁唔嫁下卷》308	小芳艷芬、梁醒波	諧趣寫實
35	《柳遇春夜訪八美圖》	新非凡	文曲，李少芸原著
36	《曹大家》主題曲261	紅線女	文曲
37	《紅菱艷》	新薛覺先、馮玉玲	文曲
38	《潘金蓮與武大郎》	梁醒波、陳露薇	諧趣
39	《戲迷情人》299	新任劍輝、新紅線女	諧趣
40	《吳三桂與陳圓圓》	天涯、小白雪仙	文曲
41	《鍾無艷》	羅劍郎、鄭幗寶	諧趣
42	《難為兩公孫》314	廖志偉、伍木蘭	諧趣寫實
43	《艷陽長照牡丹紅》310	芳艷芬、黃千歲	文曲

按：這一組的四十三首作品裡，作品名稱後的數字乃是該曲詞於《粵曲之霸》裡之頁碼。

幸運唱片《幸運之謌》之小曲流行曲作品

	作品名稱	演唱者	胡氏負責
1	《秋月》	芳艷芬	詞曲
2	《春到人間》（《萍姬》主題曲）	小燕飛	詞曲
3	《燕歸來》（《蝴蝶夫人》主題曲）	新紅線女	曲，吳一嘯詞
4	《月夜擁寒衾》（《一彎眉月伴寒衾》插曲）	小芳艷芬	詞曲
5	《青春快樂》（《富貴似浮雲》插曲）	小紅線女	詞曲
6	《昭君出塞》主題曲	小紅線女	詞（調寄《昭君怨》）
7	《櫻花處處開》	鄭幗寶	詞曲
8	《春歸何處》	馮玉玲	詞曲
9	《出谷黃鶯》	鄭幗寶	曲，李我詞
10	《黛玉葬花詞》	馮玉玲	詞曲

《程大嫂》唱片收錄《曹大家》一曲。

附錄四

胡文森兩位姊姊
陳皮梅、陳皮鴨軼事

在《香港粵語唱片收藏指南——粵劇粵曲歌壇（二十至八十年代）》一書中，有胡文森兩位姊姊的簡短小傳。茲錄如下：

「陳皮梅——著名女班文武生，演出的幾乎全是薛覺先名劇，其拿手戲是薛派名劇《毒玫瑰》、《白金龍》、《月怕娥眉》、《月向那方圓》等，故有『女薛覺先』之稱。她的關目、表情、唱腔皆與薛覺先十分相似，後得薛氏親自指導，收為門徒。

「陳皮鴨——陳皮梅的妹妹，全女班『梅花艷影』演員之一，與其姊陳皮梅、任劍輝、徐人心和林瑞芬同台演出，擔任『丑生』，走馬師曾的戲路，故有『女馬師曾』之稱。」

在《香港周刊》第389至394期的「任劍輝傳記」，及由香港周刊出版社於1986年5月初版的《細說任龍雛》（梨園客著），都有個別段落提到陳皮梅、陳皮鴨姊妹的一點軼事，茲綜合改寫如下：

1937年七七盧溝橋事變後，廣州局勢動盪，市民多走到澳門避難，陳皮梅、陳皮鴨、任劍輝等粵劇藝人也逃往澳門暫避戰禍。當時任劍輝所屬的「鏡花艷影」班牌，只在澳門演出了十天，班期便告滿，鑑於時局，班主李某不擬續約，「鏡花艷影」只得解散。

1938年10月21日廣州淪陷，逃到澳門避難的人，更是大增，市面益見繁盛興旺，戲班趨於好景。任劍輝趁機召集「鏡花艷影」舊部組班，而為了加強陣容，更游說陳皮梅、陳皮鴨加盟。其實任劍輝過去在「寶華」時期，也曾與陳皮梅並肩作戰，成績優異。經商議後，陳皮梅答允任劍輝，二人以雙文武生姿態合作，而任劍輝為表尊重，不獨讓陳皮梅任班主一職，還把「鏡花艷影」的班牌改為「梅花艷影」，乃全女班。

「梅花艷影」在澳門以清平戲院為基地，新班頭台，觀眾買一張戲票可以看到「薛派」、「馬派」和「桂派」（按：任劍輝當時有「女桂名揚」之譽）三個當紅老倌的戲路，真是物超所值，所以賣座力非常強，而班方為求號召，還不斷搜羅香港方面的名班劇本，其時編劇家徐若呆，亦為該班效力，不斷編撰新戲，使「梅花艷影」成為長壽班霸，一屆一屆的演下去，賣座依然旺盛。

至1941年12月尾香港也淪陷於日本軍國的魔掌後，逃到澳門的伶人更

多，小小的澳門，粵劇戲班有六七個之多，而「梅花艷影」其時已在澳門演出了幾年，清平戲院的院主為了尋求新刺激，將戲院讓予由沖天鳳、陳艷儂、何非凡、李醒凡等組織的新班演出。也由於班多院少，再鑑於「梅花艷影」畢竟在澳門演出了幾年，怕觀眾日久生厭，便把該班解散，之後陳皮梅便返回內地發展。

附錄五

胡文森手稿

胡文森先生譜曲

《三個陳村種》插曲之六（頁1）

（箋用森文閣）

（箋用棟文謝）

唱　明文泰撰曲

（圖）

（長句二黃）〔handwritten lyrics — largely illegible〕

（白）〔handwritten〕

（尾）〔handwritten〕

賀新年

明文泰選曲
主唱

撰曲　秦文明

唱

（此處為手寫粵曲曲詞，字跡難以辨認）

（箋用森文蔚）

（謝文淼用箋）

《杜鵑魂》（頁一）

胡文森撰曲

杜鵑魂

一九五四年十月十五日　（一律版權所有　不許翻印）　（第一頁）

曲聯叢文朗

唱

明文豪撰曲

唱

茶花落

唱文素撰曲

主唱

（第一頁）　（一切版權保留）

明文書局印製

人間地獄

朗文泰選曲

唱

（此處為手稿曲詞，字跡潦草難以辨認）

一九〇四年十一月十九日　　（第一頁）

《霓裳羽衣曲》（頁一）

明文泰樂曲

唱

（完曲） 薛解釋……看見你為著娘為況著事比群眉上眼上勝

朧。

《雁落平沙》（《三個陳村種》插曲）

胡文森 撰曲

夜送寒衣

唱

一九四七年十二月六日　（一概保留版權）　（第一頁）

唐文森撰曲
唱

明 文蓀撰曲

唱

曲　詞文蔡擇

（handwritten manuscript text — largely illegible）

一九五七年　二月六日　　（第一頁）

胡文森撰曲

唱

胡文森撰曲

唱

（白蛇傳手稿，工尺譜曲詞，字跡難以辨認）

明文蔡撰曲

唱

明文泰編曲

唱

由趙文明唱

（手稿，字跡潦草難以辨認）

一九五七年二月六日　（一切格調保留版權）　（第八頁）
（白蛇傳四段）

《英台祭奠》（頁一）

明文森先生撰曲

唱

《祝壽歌》

詞文藻先生譜曲

唱

花開待郎來

詞 文森先生贈曲
唱

詞文森先生譜曲

唱

月落烏啼

詞文森先生譜曲

唱

《夢裡歡候》

《碎屍案》插曲

花好月圓

中華民國＿＿年十一月十八日　（版權所有　不得翻唱）　　（第 11 頁）

《斷腸紅》

朔文泰先生撰曲

唱

（郭少涓）

中華民國　年六十一月二日　（第一頁）

銀河會

明文 蓀先生 撰曲

唱

（銀河會）

（士工滾花）

（滾花）

苗文豪先生撰曲

唱

宮花寂寞紅

詞 文蔡先生選曲
唱

明文素 唱
曲譜

香江花月夜

詞文素有錄聯曲

唱

（花）

（滾）

（滾花）

明 文 泰 王 生 撰 曲

唱

困 鳳 寄 有 情

胡文森 曲

唱

曲詞　莫　文　明　　

唱　

（二流）	一條青紗⋯⋯（上）馬車漸⋯。（尺）⋯⋯
	到天明，（反）付⋯路能轉使。（上）托⋯⋯
	能傳遞，（上）我欲此⋯同葬。（尺）又怕諸托⋯
	⋯慌，（反）⋯報一場⋯手。（上）
（滾花）	⋯（反）⋯消⋯⋯。（上）身如⋯花⋯託。（尺）

泣櫻花

《我忘不了你》（頁一）

詞文蘇先生作曲

唱

明文森先生曲

唱

（完）

中華民國 年 月 日
（第三頁）

《長使英雄淚滿襟》插曲

《恨海花》(《天涯歌女》插曲之一)

《花開蝶滿枝》插曲

《金屋十二釵》續集之《香閨幽怨》

《催眠曲》

催眠曲

邱文燦先生譜曲

唱

（調寄普庵咒）

（以下為工尺譜手稿，難以辨識）

（間奏一段）

《期望》（《血洗残脂》插曲）

（腸斷大江東）（studio文薈選曲）

［古謳細思…依生反］（引子）……

（此處為工尺譜曲詞，字跡模糊難以辨認）

［詩白］已是風流雲散後，何堪再咏大江東，�…。

［士工滾花］記得楚龍唐方終，歡情光未滅，（尺）滅世留影…說子臺歡娛、憑憐…依飲服看診辭服，輕輕就花半含羞，（上）向中溶味，真是共別子同，…對緣情…兩句，故…重建接信文來（合）若然一曲鸞欹…波腋了溫柔招奉文。（工）

［反工字腔］［仙文牧羊］別珍嘗囑情意重，囑子守表矜正吾含慈，滿腸…愛滿胸子契過如時落怨私，我共愛妒思怨…何還、風吹扑速理…怨迷罷風，我又危怨…

［南音］牽衣欲別、但又細訴情意、自…子手、…洛花藏…

一（腸斷大江東）（studio文薈選曲）

（腸斷大江東）‧2　　　（粵文藝叢曲）

《柳姐賣粉果》

胡文森譯曲

結語

　　作為「胡文森手稿整理及作品研究」的研究者，筆者自問是有點不自量力。因為筆者向來都是以關注香港的流行音樂文化為主，粵樂則是私人的興趣，但粵劇粵曲相對而言就接觸得非常少。所以，像胡文森這位傳奇創作人，主要成就在粵曲曲詞創作方面，由筆者來研究，肯定是看得不夠深入的。但我也相信，要是由一位資深的粵劇粵曲界的人來研究，大有可能把胡文森其他方面其實都很突出的成就都忽略掉。

　　從筆者是次研究所知，胡文森至少在四個方面都有突出的成就：

　　旋律創作（包括粵曲風格及流行曲風格）；

　　電影音樂及歌曲創作；

　　粵曲曲詞創作；

　　流行歌詞創作。

　　似乎也很難有誰能夠在這四個方面都通曉，並且對胡文森在這四方面的作品都能作深入的研究和評議鑑賞，大抵都只能按各自所長去看自己最熟悉的部份。

　　我覺得，筆者這次研究，不自覺的把研究的重點放了在胡文森的旋律創作方面，而且也只算是拋磚引玉，最實際的工夫是把胡文森這四方面的作品都整理出個較完整的紀錄來，相信會為粵劇粵曲界、電影界、音樂界、流行歌曲界等人士繼續作深入的探討時提供方便。

　　在這次研究裡，有些問題不大適合放在研究報告的正文裡，只好寫在這「結語」裡，希望大家都能關注一下。

首先是在電影工作中，有關「作曲」、「撰曲」、「音樂」等職銜的具體含義，在早年的粵語電影界委實混亂，莫衷一是。所以，看四十至六十年代的粵語電影，最好實事求是，按實際情況推斷。

其次，好些術語名詞，經過歲月的推移，已經沒有人知道到底是指什麼。比方說在幸運唱片公司的唱詞資料裡，看到芳艷芬主唱的《新台怨》，其拍和樂師名單裡，有尹自重奏梵鈴、王者師奏揚琴、胡文森奏單子、梁浩然奏秦琴、陳厚奏椰胡、李鷹揚奏洞簫。其中胡文森所奏的「單子」，到底是什麼？問過多位對粵曲頗熟悉的音樂前輩，沒有一位答得出。曾有認為可能是「三絃」，但苦無實據，只是臆測。此外，「單子」這樂器名稱，似乎只有幸運唱片公司使用，在其他唱片公司的拍和資料，似乎沒見過。而在幸運唱片公司的唱詞資料裡，在拍和樂師名單裡出現過「單子」這件樂器名稱的歌曲還有小燕飛唱的《思迷迷》（奏「單子」者為陳厚）和新紅線女（據筆者考證，即鄭幗寶，因為在網上見過這張唱片的唱片芯，明明白白道出新紅線女就是鄭幗寶）唱的電影《蝴蝶夫人》主題曲《燕歸來》（奏「單子」者同樣為陳厚）。

此外，在芳艷芬灌唱的《檳城艷》一曲，看拍和名單，胡文森亦是拍和者，但所奏的樂器名為「祁利夫士」，估計會是一種西洋敲擊樂器，但也沒法具體說出是哪種。

另一個可堪注意的是，跟胡文森同時代的創作人，似乎也都往往像胡文森般多才多藝，比如說何大傻，演電影、唱諧曲、玩音樂、寫旋律、寫曲詞，樣樣皆能。另一位邵鐵鴻，能唱粵曲（更灌過粵曲唱片），又能玩得一手絕佳的洞簫和琵琶，也曾擔演過幾部電影，所寫的曲調如《錦城春》、《流水行雲》、《紅豆曲》都非常有名，曲詞也會寫，只是相對而言沒那麼突出。又比如說朱頂鶴，別名朱老丁，亦是能歌擅寫會玩樂器，

唱諧趣粵曲唱龍舟都很有名，也寫旋律寫曲詞。較為年輕的王粵生，唱雖然不大聞名，但以小提琴玩粵樂，卓然成家，寫曲寫詞都有很高成就。事實上，大名鼎鼎如粵樂名家呂文成，粵樂的玩奏和創作固然成就超卓，而他唱粵曲也很有一手。又或者是另一位粵樂界大師級人物梁以忠，則寫曲詞、寫旋律、演唱、管絃敲擊皆精通！

或者可以說，那個年代人們公餘的娛樂不算多，而粵樂粵曲一脈相承，互相影響，更是當時普羅百姓生活的一部份，當時，不僅在舞台上、茶樓歌壇上都唱着粵曲，看看其時多如雨後春筍的音樂社（這一點可參考拙著的《早期香港粵語流行曲(1950-1974)》頁14至17對這些情況的簡介），就知道粵曲粵樂對當時的人來說真是不可一日無之，在這樣的氛圍下，多才多藝的創作人也就比較容易孕育出來。

做這一次的研究，筆者常常想到一點，假如胡文森並沒有在1963年尾病逝，能多活二三十年，那會怎麼樣呢？至少，原已頗欣賞西方電影與音樂的他，當經過Beatles訪港的震撼，在創作上會有什麼變化？粵語流行曲的發展與振興會提前到來嗎？當然，這些問題都是假設的，根本無從回答。但從中確可感到歷史常由許多偶然變成必然，比方說，要是何大傻、唐滌生、胡文森、吳一嘯都能活到七十年代，粵語音樂文化的面貌肯定跟現在所見的歷史不同了！

還有一點想說的是，當今的音樂人，屬流行曲界的，當然再沒有像胡文森那樣曾長年浸淫在傳統的粵曲粵樂世界中，結果變成無本之木，只識唯歐美流行音樂的馬首是瞻。而在粵劇粵曲界，音樂人大都只能奏不會作，像胡文森這樣的「生聖人」創作高手，好像一個都沒有了，怎能不讓人唏噓？

鳴謝

香港藝術發展局

香港中央圖書館香港音樂特藏

香港電台音樂圖書館

香港中文大學音樂系戲曲資料中心

香港電影資料館

香港大學圖書館

鄭學仁先生

胡婉嫻女士

陳琪丰先生

胡應勤先生

余少華先生

鄧啟明先生

關伯豪先生

廖妙薇小姐

王君如先生

鄧幗寶女士

簡慕嫻女士

責任編輯　陳靜雯
書籍設計　彭若東

書　　名　曲詞雙絕——胡文森作品研究
著　　者　黃志華
出　　版　三聯書店（香港）有限公司
　　　　　香港鰂魚涌英皇道 1065 號東達中心 1304 室
　　　　　JOINT PUBLISHING (H.K.) CO., LTD.
　　　　　Rm. 1304, Eastern Centre, 1065 King's Road, Quarry Bay, H.K.
香港發行　香港聯合書刊物流有限公司
　　　　　香港新界大埔汀麗路 36 號 3 字樓
印　　刷　中華商務彩色印刷有限公司
　　　　　香港新界大埔汀麗路 36 號 14 字樓
版　　次　2008 年 7 月香港第一版第一次印刷
規　　格　16 開 (152mm×250mm) 264 面
國際書號　ISBN 978.962.04.2743.5

香港藝術發展局資助
Hong Kong Arts Development Council

香港藝術發展局全力支持藝術表達自由，本計劃內容並不反映本局意見。